王凯 编著

简谱与视唱
入门教程

超适合零基础音乐爱好者

全国百佳图书出版单位
化学工业出版社
·北京·

参与制作人员

王迪平　张剑韧　成　剑　吴　莎　刘振华　周银燕　许三求　赵景行　王　凯

蒋映辉　刘法庭　何　飞　唐红群　刘少平　王清华　周　帆　谢　亮

图书在版编目（CIP）数据

超易上手．简谱与视唱入门教程／王凯编著．—北京：化学工业出版社，2019.10（2025.1重印）
　ISBN 978-7-122-35006-0

　Ⅰ．①超…　Ⅱ．①王…　Ⅲ．①简谱-教材②视唱练耳-教材　Ⅳ．①J6

中国版本图书馆CIP数据核字（2019）第161980号

本书作品著作权使用费已交由中国音乐著作权协会代理，个别未委托中国音乐著作权协会代理版权的作品词曲作者，请与出版社联系著作权费用。

责任编辑：李　辉　彭诗如　　　　　　　封面设计：尹琳琳
责任校对：王　静

出版发行：化学工业出版社（北京市东城区青年湖南街13号　邮政编码100011）
印　　装：北京科印技术咨询服务有限公司数码印刷分部
880mm×1230mm　1/16　印张 8¾　2025年1月北京第1版第5次印刷

购书咨询：010-64518888　　　　　　　　售后服务：010-64518899
网　　址：http://www.cip.com.cn
凡购买本书，如有缺损质量问题，本社销售中心负责调换。

定　　价：48.00元　　　　　　　　　　　　　　　　　版权所有　违者必究

目 录

第一章　简谱基础知识 ··· 1
第一节　简谱的起源 ·· 1
第二节　简谱中音高的表示方法 ··· 1
第三节　音的长短 ··· 2
　　一、单音符 ·· 2
　　二、附点音符 ··· 3
　　三、休止符 ·· 4
第四节　简谱中的拍号与调号 ·· 4
　　一、拍子与拍号 ·· 4
　　二、调与调号 ··· 5

第二章　音程与和弦 ·· 6
第一节　音程 ··· 6
　　一、什么是音程 ·· 6
　　二、旋律音程与和声音程 ·· 7
　　三、纯一度音程与纯八度音程 ··· 7
　　四、大二度音程与小二度音程 ··· 8
　　五、协和音程与不协和音程 ·· 8
　　六、纯四度音程与纯五度音程 ··· 8
　　七、大三度音程与小三度音程 ··· 9
　　八、大六度音程与小六度音程 ··· 9
　　九、大七度音程与小七度音程 ··· 9
　　十、自然音程与变化音程 ·· 10
第二节　和弦 ··· 11
　　一、和弦的定义 ·· 11
　　二、和弦的分类 ·· 11
　　三、和弦转位 ··· 14
　　四、正三和弦与副三和弦 ·· 15

第三章　视唱基础练习 ··· 17
第一节　音程与基本音符视唱练习 ·· 17
　　一、音程练习 ··· 17
　　二、以单音符与八分音符组成的歌曲练习 ··· 18
第二节　附点音符与休止符视唱练习 ··· 20
　　一、附点音符与十六分音符的练习 ·· 20
　　二、带有休止符的视唱练习 ··· 21
第三节　带有切分音的视唱练习 ··· 23
　　一、什么是切分音 ··· 23
　　二、视唱练习 ··· 23

第四章　综合视唱练习 ·· 25
第一节　$\frac{3}{8}$拍子与$\frac{6}{8}$拍子视唱练习 ·· 25
　　一、$\frac{3}{8}$拍子与$\frac{6}{8}$拍子的视唱练习 ·· 25
　　二、三连音的视唱练习 ··· 27
第二节　复拍子视唱练习 ··· 29
　　一、什么叫复拍子 ··· 29
　　二、复拍子视唱练习 ··· 29
第三节　弱起小节视唱练习 ··· 31
　　一、认识弱起小节 ··· 31
　　二、弱起小节视唱练习 ··· 31
第四节　变拍子、混合拍子、自由拍子视唱练习 ··································· 33
　　一、变拍子 ··· 33
　　二、混合拍子 ··· 36
　　三、自由拍子（散拍子） ··· 36
第五节　装饰音视唱练习 ··· 37
　　一、倚音 ··· 37
　　二、波音 ··· 37
　　三、颤音 ··· 38
　　四、装饰音视唱练习 ··· 38
第六节　变化音视唱练习 ··· 40
　　一、什么是变化音 ··· 40
　　二、变化音视唱练习 ··· 41

第五章　调与调号 ·· 44
第一节　调与调的含义 ··· 44
　　一、什么是调 ··· 44
　　二、调号的标记法 ··· 44
　　三、歌曲常用调视唱练习 ··· 44
第二节　怎样区分大调式与小调式 ··· 46
　　一、调式 ··· 46
　　二、大调式 ··· 47
　　三、小调式 ··· 51
第三节　民族五声调式 ··· 55
　　一、宫调（以C为主音的宫调式音阶） ··· 55
　　二、商调（以商为主音）称为"商调式" ·· 59
　　三、角调（以角为主音）称为"角调式" ·· 62
　　四、徵调（以徵为主音）称为"徵调式" ·· 65
　　五、羽调（以羽为主音）称为"羽调式" ·· 69
第四节　歌曲中的转调 ··· 72
　　一、什么是转调 ··· 72
　　二、转调视唱练习 ··· 72

第六章　常用的提示记号 ·· 76
第一节　速度记号与力度记号 ··· 76

 一、速度记号 ·· 76
 二、力度记号 ·· 79
 第二节 表情术语 ·· 82
 一、什么是表情术语 ··· 82
 二、带有表情术语的视唱练习 ·· 82
 第三节 其他提示记号 ·· 86
 一、延长记号 ·· 86
 二、延音线记号 ··· 86
 三、保持音记号 ··· 86
 四、顿音记号 ·· 86
 五、长休止记号 ··· 86
 六、换气记号 ·· 86
 七、反复记号 ·· 86
 八、带有各种记号的视唱练习 ·· 87

第七章 视谱唱词 ·· 91
 第一节 视谱唱词的定义 ··· 91
 第二节 视谱唱词的具体方法 ·· 91
 一、如何提高视谱唱词的能力 ·· 91
 二、用衬词、套词视唱练习 ··· 92
 三、视谱唱词同步练习 ·· 96

第八章 最新流行歌曲视唱练习 ··· 107
 1. 非酋 ··· 107
 2. 李白 ··· 108
 3. 丑八怪 ·· 109
 4. 年少有为 ··· 110
 5. 慢慢喜欢你 ·· 111
 6. 消愁 ··· 112
 7. 像我这样的人 ·· 113
 8. 纸短情长 ··· 114
 9. 刚好遇见你 ·· 115
 10. 讲真的 ·· 116
 11. 沙漠骆驼 ··· 117
 12. 追光者 ·· 118
 13. 体面 ··· 119
 14. 演员 ··· 120
 15. 我们不一样 ·· 121
 16. 怀念青春 ··· 122
 17. 带你去旅行 ·· 123
 18. 去年夏天 ··· 124
 19. 胡广生 ·· 125
 20. 我要你 ·· 126
 21. 小半 ··· 127

22. 奇妙能力歌 …… 128
23. 少年锦时 …… 129
24. 成都 …… 130
25. 说散就散 …… 131
26. 不仅仅是喜欢 …… 132
27. 陷阱 …… 133
28. 往后余生 …… 134

第一章　简谱基础知识

第一节　简谱的起源

简谱是一种简易的记谱法，它的特点是简单明了、通俗易懂，深受广大群众的喜爱，是现代东南亚国家常用的记谱法之一。简谱有字母简谱与数字简谱两种，一般的简谱是数字简谱。

数字简谱起源于十六世纪的欧洲。十七世纪法国天主教人士J.J.苏艾蒂在前人的基础上加以改进，用于教堂歌曲的教唱，并著有《新的数字方法教唱宗教歌曲的试验》一书。十八世纪中叶，法国著名思想家、文学家卢梭又加以改进，并编入他的《音乐辞典》一书中。十九世纪，经过P.加兰、A.帕里斯和E.J.M.谢韦等3人的继续改进和推广，数字简谱在民间得以广泛使用，因此简谱被西方人称为"加—帕—谢氏记谱法"。中国最早的一本自编简谱歌集是1904年沈心工编著的《学校歌唱集》一书，这本书逐步普及到各个学校。二十世纪三十年代随着救亡歌咏运动的开展，简谱得以在群众中广泛使用。

简谱由于通俗易懂而深受广大音乐爱好者的青睐，并成了最主要的记谱法之一。但它也有某些方面的缺点，比如它在记录多声部的乐音时，就有其展现手法不完全的缺陷，当然初学乐理者从简谱开始入门，是较好的选择。

第二节　简谱中音高的表示方法

在简谱中，表示音的高低及相互关系的基本符号为七个阿拉伯数字，即1（do）、2（re）、3（mi）、4（fa）、5（sol）、6（la）、7（si）。

音　　符	1	2	3	4	5	6	7
拼音唱名	do	re	mi	fa	sol	la	si
汉字对照	哆	唻	咪	发	索	拉	西

图1

显然，单用以上七个音是无法表现众多的音乐风格的。在实际作品中，还有一些更低和更高的音，如在基本音符的上方加记一个"·"，表示该音升高一个八度，称为高音；加记一个"："，则该音升高两个八度，称为倍高音。在基本音符的下方加记一个"·"，表示该音降低一个八度，称为低音；加记一个"："，则表示该音降低两个八度，称为倍低音。

常见的歌曲中，基本音符上、下方加一个"·"是很常见的，而加记"："是较少见的。低音、中音、高音分组如下：

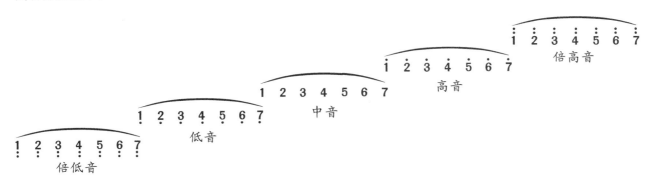

在简谱中，不论基本音符是高音还是低音，七个阿拉伯数字所展现的唱名始终不变。

在简谱体系中，如果1、2、3、4、5、6、7、i或i、7、6、5、4、3、2、1之间的音像阶梯一样按高低次序进行排列，称为音阶。1→i，一个音比一个音高，称为上行音阶；i→1，一个音比一个音低，称为下行音阶。如图2所示。

以上各音及其相对音高关系都是固定的，又称为自然音阶。除7—i、3—4是半音外，其他相邻的音都是全音关系。

在钢琴键盘上，白键与黑键按固定规律排列，每个键都有固定的名称，用七个英文字母C、D、E、F、G、A、B表示音的名称就叫音名。音名不等于唱名，唱名没有固定的音高位置，其音高随调的改变而移动，音名是固定不变的。

音名在键盘上的位置如图3所示。

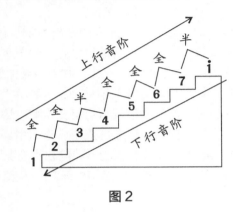

图2

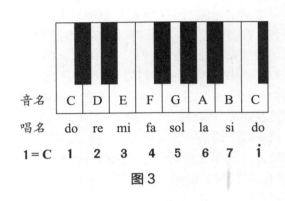

图3

第三节　音的长短

在简谱中，1、2、3、4、5、6、7这七个基本音符不仅表示音的高低，而且还是表示时值长短的基本单位，称为四分音符。其他音符均是在四分音符的基础上，用加记短横线"—"和附点"·"表示。

一、单音符

在简谱中，如果音符时值的长短用短横线"—"表示，就称为单音符。单音符除四分音符之外，有以下两种形式。

1. 增时线

在基本音符右侧加记一条短横线，表示增长一个四分音符的时值。这类加记在音符右侧、使音符时值增长的短横线，称为增时线。增时线越多，音符的时值越长。

2. 减时线

在基本音符下方加记一条短横线，表示缩短原音符时值的一半。这类加记在音符下方，使音符时值缩短的短横线，称为减时线。减时线越多音符的时值越短。

怎样区分音符的长短呢？单音符的名称以全音符为标准而定。如：全音符的二分之一称为二分音符，全音符的四分之一称为四分音符，全音符的八分之一（十六分之一）称为八分音符（十六分音符）。如图4所示。

从图5所示可以看出，相邻的两种音符之间的比例为2∶1。为了更详细地介绍时值的比例，现将音符列金字塔式图表如下。

简谱音符时值表（以四分音符为一拍）		
音符名称	简谱记法	时 值
全音符	1 — — —	4拍
二分音符	1 —	2拍
四分音符	1	1拍
八分音符	<u>1</u>	$\frac{1}{2}$拍
十六分音符	<u>1</u>（下加双线）	$\frac{1}{4}$拍

图 4

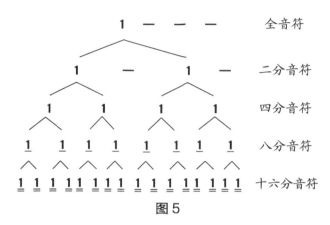

图 5

二、附点音符

在简谱中，加记在单音符后面，使音符时值增长的小圈点"•"称为附点。加记附点的音符称为附点音符。

附点音符的长短由前面单音符来决定。附点的意义在于增长原音符时值的一半，常用于四分音符和小于四分音符的各种音符之后。

附点四分音符： 1• = 1 + <u>1</u>

附点八分音符： <u>1</u>• = <u>1</u> + <u>1</u>（下加双线）

附点十六分音符：<u>1</u>（双线）• = <u>1</u>（双线） + <u>1</u>（下加三线）

在简谱中，大于四分音符的单音符通常不加记附点，而用增时线表示。带有两个附点的单音符称为复附点音符，第二个附点表示增长第一个附点时值的一半，即增长单音符时值的四分之一。例如：

1•• = 1 + <u>1</u> + <u>1</u>（双线）

常见的复附点音符如下：

复附点音符时值表（以四分音符为一拍）		
名 称	音 符	时 值
复附点四分音符	1••	$1\frac{3}{4}$拍
复附点八分音符	<u>1</u>••	$\frac{7}{8}$拍
复附点十六分音符	<u>1</u>（双线）••	$\frac{7}{16}$拍

图 6

三、休止符

1. 休止符的概念

休止符是指在乐谱中表示音乐的休止（停顿）的符号，用"0"表示。休止符又被称为"无声的音符"。在音乐中，休止符一般起句逗作用，并能加强乐曲的表现力，变化乐曲的情绪，使曲调的进行表现出对比的效果。

2. 休止符停顿的时值

休止符停顿的时值表（以四分音符为一拍）			
名称	休止符	相等时值的音符	停顿时值
全休止符	0 0 0 0	1 — — —	4拍
二分休止符	0 0	1 —	2拍
四分休止符	0	1	1拍
八分休止符	$\underline{0}$	$\underline{1}$	$\frac{1}{2}$拍
十六分休止符	$\underline{\underline{0}}$	$\underline{\underline{1}}$	$\frac{1}{4}$拍

图7

3. 附点休止符停顿的时值

附点休止符停顿的时值表（以四分音符为一拍）			
名 称	休止符	相等时值的音符	停顿时值
附点四分休止符	0.	1.	$1\frac{1}{2}$拍
附点八分休止符	$\underline{0}$.	$\underline{1}$.	$\frac{3}{4}$拍
附点十六分休止符	$\underline{\underline{0}}$.	$\underline{\underline{1}}$.	$\frac{3}{8}$拍

图8

4. 复附点休止符停顿的时值

复附点休止符停顿的时值表（以四分音符为一拍）			
名 称	休止符	相等时值的音符	停顿时值
复附点四分音符	0..	1..	$1\frac{3}{4}$拍
复附点八分音符	$\underline{0}$..	$\underline{1}$..	$\frac{7}{8}$拍
复附点十六分音符	$\underline{\underline{0}}$..	$\underline{\underline{1}}$..	$\frac{7}{16}$拍

图9

第四节　简谱中的拍号与调号

一、拍子与拍号

1. 拍子

将旋律的强拍与弱拍用固定音值进行强弱循环，有规律地组合，称为拍子。拍子分为单拍子与复

拍子两种。每小节只有一个强拍的就叫单拍子，如 $\frac{2}{4}$、$\frac{3}{4}$ 等。而相同的两个或两个以上的单拍子联合起来就叫复拍子，如 $\frac{4}{4}$、$\frac{6}{8}$ 等。复拍子除了原有的强拍外，还有次强拍。

2. 拍号

用以表示不同拍子的符号称为拍号。拍号一般标记在调号的右边。例如：

1 = G $\frac{4}{4}$ 1 = D $\frac{6}{8}$

拍号是以分数形式标记的，分数线下方的数字（分母）表示每拍音符的时值。分数线上方的数字（分子）表示每小节的拍数。如 $\frac{3}{4}$ 拍子的"4"表示以四分音符为一拍，"3"表示每小节三拍。$\frac{3}{4}$ 即表示以四分音符为一拍，每小节有三拍。

3. 拍子的强弱关系

旋律的强弱是有规律的，拍子决定旋律的强弱次序。强拍用●表示，次强拍用◐表示，弱拍用○表示。$\frac{4}{4}$ 拍子的强弱次序是● ○ ◐ ○，具有一种庄严、崇高的感觉；$\frac{3}{4}$ 拍子的强弱次序是● ○ ○，给人以翩翩起舞的感觉；$\frac{2}{4}$ 拍子的强弱次序是● ○，这种强弱不断交替的旋律，给人一种步伐整齐的感觉。

在乐曲中，音符的强弱关系由小节线来划分。无论哪种拍子，小节线后边的第一拍总是强拍，小节线前边的一拍总是弱拍。

二、调与调号

在音乐作品中为了更好地表达作品的内容和情感，适合演唱、演奏的音域和表现，常会使用不同的调。

调由两部分组成，即主音的高度与调式类别。如自然大调音阶 1、2、3、4、5、6、7、i 中，"1"的音高等同于键盘中的 C 音，则此音阶称为 C 自然大调音阶；自然小调音阶 $\underset{.}{6}$、$\underset{.}{7}$、1、2、3、4、5、6 中，"$\underset{.}{6}$"的音高等同于键盘中的 A 音，则此音阶为 a 自然小调音阶。在简谱中，乐曲调的高低均按大调的高低来标记，即按"1"音的音高来确定调的高低。因此 C 大调与 a 小调在简谱的调号均为 1 = C，它不代表歌曲的调式。

调号是用以确定歌曲高度的定音记号，在简谱中，调号是用以确定"1"音的音高位置的符号，其形式为 1 = C、1 = D 等。

下面将各大调的音名与唱名对应排列如下：

1 = C	C	D	E	F	G	A	B
	1	2	3	4	5	6	7
1 = D	D	E	#F	G	A	B	#C
	1	2	3	4	5	6	7
1 = E	E	#F	#G	A	B	#C	#D
	1	2	3	4	5	6	7
1 = F	F	G	A	♭B	C	D	E
	1	2	3	4	5	6	7
1 = G	G	A	B	C	D	E	#F
	1	2	3	4	5	6	7
1 = A	A	B	#C	D	E	#F	#G
	1	2	3	4	5	6	7
1 = B	B	#C	#D	E	#F	#G	#A
	1	2	3	4	5	6	7

图 10

从上图我们可以看到，每个调的音阶的唱名是不变的，而音名按全音半音的关系在不断地变化。

第二章　音程与和弦

第一节　音　程

一、什么是音程

音与音之间的距离称为音程。音程中较低的音称为根音，较高的音称为冠音。如下所示：

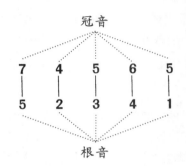

1. 音程的度数

"度"是音程的基本衡量单位。

在简谱中，人们把自然音阶1、2、3、4、5、6、7的各个单一的音都称为一度。以此为前提，两者间包含几个音，便称其音程为几度。

音程的名称是由音程的度数和音数来决定的。各种不同的音程因其包含的音数不同，有大、小、增、减之分，大二度、小二度，大三度、小三度，大六度、小六度，大七度、小七度及增四度、减五度（三个全音）均为自然音程，其余的增、减音程为变化音程。

2. 音程度数对照表

包含音数	度　数	性　质	举　　　例		
0	一	纯一度	1—1	3—3	#5—#5　♭7—♭7
$\frac{1}{2}$（一半）	二	小二度	3—4	7—$\dot{1}$	#5—6　1—♭2
1（一全）	二	大二度	1—2	5—6	3—#4　♭5—♭6
$1\frac{1}{2}$（一全一半）	三	小三度	2—4	7—$\dot{2}$	1—♭3
2（二全）	三	大三度	1—3	4—6	2—#4
$2\frac{1}{2}$（二全一半）	四	纯四度	1—4	3—6	4—♭7
3（三全）	四	增四度	4—7	1—#4	
$3\frac{1}{2}$（三全一半）	五	纯五度	1—5	3—7	7—#$\dot{4}$
3（三全）	五	减五度	7—$\dot{4}$	2—♭6	
4（四全）	六	小六度	3—$\dot{1}$	6—$\dot{4}$	1—♭6
$4\frac{1}{2}$（四全一半）	六	大六度	1—6	4—$\dot{2}$	3—#$\dot{1}$
5（五全）	七	小七度	2—$\dot{1}$	5—$\dot{4}$	4—♭$\dot{3}$
$5\frac{1}{2}$（五全一半）	七	大七度	1—7	4—$\dot{3}$	2—#$\dot{1}$
6（六全）	八	纯八度	1—$\dot{1}$	3—$\dot{3}$	#5—#$\dot{5}$　♭7—♭$\dot{7}$

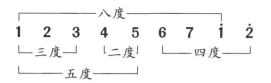

二、旋律音程与和声音程

音程分为旋律音程与和声音程两种。

1. 旋律音程

歌曲旋律进行中，相邻的两音都可以构成旋律音程关系。旋律音程中，因其进行方向不同，又可分为上行、下行和平行三种。

从两音行进的距离上而言，旋律音程又可分为平进（同音相连）、级进（二度进行）与跳进（三度为小跳，四度或四度以上的进行为大跳）三种关系。

$$1—1 \qquad 1—2 \qquad \dot{1}—5$$
平进　　　　级进　　　　跳进
（平行旋律音程）　（上行旋律音程）　（下行旋律音程）

2. 和声音程

指同时唱奏的两音形成的音程，主要用于二声部音乐作品。如下所示：

$\dot{1}$ 冠音　　6 冠音　　5 冠音

5 根音　　3 根音　　2 根音

三、纯一度音程与纯八度音程

1. 纯一度音程

由某一基本音级自身构成的音程，叫做一度基本音程。如"$\dot{1}$"它自身的音没有和任何其他的音产生关系，称为一度基本音程。与"**2**"平行的**2**、与"**3**"平行的**3**等都是一度音程。

一度与纯一度这两个名称有着不同的含义。一度只表明音程的度数，不表明音数。而纯一度除了表明度数之外，还表示音数。"纯"就是表示音数，也就是说，只有音数为零的一度，才叫纯一度。

下面是一度音程练习。

① 1=C $\frac{2}{4}$ 1 1 | 2 2 | 3 3 | 4 4 | 5 5 | 6 6 | 7 7 | $\dot{1}$ $\dot{1}$ ‖

② 1=C $\frac{2}{4}$ $\dot{1}$ $\dot{1}$ | 7 7 | 6 6 | 5 5 | 4 4 | 3 3 | 2 2 | 1 1 ‖

2. 纯八度音程

指相邻的同名音级所构成的基本音程，都是八度基本音程。如 1—$\dot{1}$、2—$\dot{2}$、3—$\dot{3}$、4—$\dot{4}$、5—$\dot{5}$、6—$\dot{6}$、7—$\dot{7}$等。

八度基本音程与一度基本音程，在声音上有许多相类似的地方，但一度基本音程与八度基本音程却是不同的两个音程。初学者一般不太注意一度与八度的区别，容易把音名相同而音高不同的音（八度），都听成了一个音（一度）。

唱出下列音程，辨别音程的度数。

① 1=C 2/4 1 1 | 1 1̇ | 1 1̣ | 3 3 | 3̇ 3 | 3̣ 3̣ | 5 5 | 6 6̇ ‖

② 1=C 2/4 3 3̇ | 1 1̇ | 6 6̇ | 3 3 | 3 2̇ | 2 2̣ | 6̣ 6 | 7̣ 7̇ | 5̣ 5 ‖

四、大二度音程与小二度音程

我们可以把自然大调中1、2、3、4、5、6、7、i进行全音、半音的分析，结构为 1 2 3 4 5 6 7 i，⌒为全音，⌣为半音。在自然大调音阶中3—4是半音，7—i是半音。全音为大二度，半音为小二度。

唱出下列音程，辨别音程的度数。

① 1=C 2/4 1 2 | 3 4 | 1 1 | 7 1̇ | 4 5 | 6 6 | 2 3 | 5 6̇ ‖

② 1=C 2/4 2 2 | 4̣ 5̣ | 3̣ 3̣ | 1̣ 2 | 6̣ 7̣ | 7̣ 1 | 4̣ 4̣ | 5̣ 6̣ ‖

五、协和音程与不协和音程

根据和声音程在听觉上所产生的印象，音程被分为协和音程与不协和音程两大类。

1. 协和音程

① 听起来悦耳、融合。
② 极完全协和音程，即完全合一的纯一度和几乎完全合一的纯八度。
③ 完全协和音程，即相当融合的纯四度和纯五度。
④ 不完全协和音程，即不十分融合的大、小三度和大、小六度。

2. 不协和音程

① 听起来不融合的音程。
② 音程中大、小二度，大、小七度音程。
③ 所有增、减音程，倍增、倍减音程，都是不协和音程。

听辨和声音程时，根据其协和与不协和的程度，可以帮助我们分辨音程的类别。如听到一些不融合的、刺耳的音程，就一定属于大、小二度，大、小七度及所有增、减音程一类；听到一些比较融合、悦耳的音程，那就属于大、小三度，大、小六度、纯四度。听到一些非常融合、悦耳的音程，就一定属于纯五度、纯八度和纯一度音程。当然，还可以进一步根据其协和音程和不协和音程更深入地进行分辨。

六、纯四度音程与纯五度音程

1. 纯四度音程

中间有一个小二度的四度。例如：

1 2 3 4 , 2 3 4 5 , 3 4 5 6 , 5 6 7 i̇ , 6 7 i̇ 2̇ , 7 i̇ 2̇ 3̇

2. 纯五度音程

中间有一个小二度的五度。例如：

1 2 3 4 5 , 2 3 4 5 6 , 3 4 5 6 7 , 4 5 6 7 i̇ , 6 7 i̇ 2̇

唱出下列纯四度和纯五度音程：

① 1＝C $\frac{2}{4}$ 1 4 ｜2 5 ｜3 6 ｜5 $\dot{1}$ ｜6 $\dot{2}$ ｜7 $\dot{3}$ ｜$\dot{1}$ － ‖

② 1＝C $\frac{2}{4}$ 1 5 ｜2 6 ｜3 7 ｜4 $\dot{1}$ ｜5 $\dot{2}$ ｜6 $\dot{3}$ ｜$\dot{1}$ － ‖

七、大三度音程与小三度音程

1. 大三度音程

大三度＝大二度＋大二度，中间没有半音。例如：

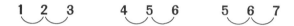

2. 小三度音程

小三度＝大二度＋小二度或小二度＋大二度，中间有一个半音。例如：

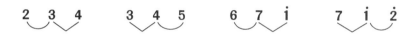

唱出下列三度音程，辨别大、小三度音程，体会音程上行和下行。

① 1＝C $\frac{2}{4}$ 1 3 ｜2 4 ｜3 5 ｜4 6 ｜5 7 ｜6 $\dot{1}$ ｜7 $\dot{2}$ ｜$\dot{1}$ － ‖

② 1＝G $\frac{2}{4}$ 5 7 ｜7 5 ｜6 $\dot{1}$ ｜$\dot{1}$ 6 ｜5 3 ｜4 2 ｜3 1 ｜1 － ‖

八、大六度音程与小六度音程

1. 大六度音程

中间有一个小二度的六度，音数为 $4\frac{1}{2}$ 的六度，叫做大六度音程。例如：

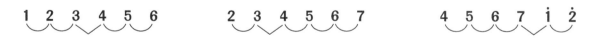

2. 小六度音程

中间有两个小二度的六度，音数为 4 的六度，叫做小六度音程。例如：

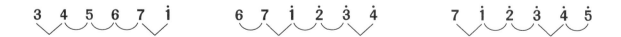

九、大七度音程与小七度音程

1. 大七度音程

中间有一个小二度的七度，音数为 $5\frac{1}{2}$ 的七度，叫做大七度音程。例如：

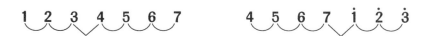

2. 小七度音程

中间有两个小二度的七度，音数为 5 的七度，叫做小七度音程。例如：

唱出下列音程，辨别各音程的关系。

① 1=C 4/4 1 3 3 5 5 7 7 2̇ | 1 7 7 1 | 2 4 4 6 6 1̇ 1̇ 3̇ | 2 1̇ 1̇ 2 ‖

② 1=G 3/4 3 5 5 7 7 2̇ | 3̇ 2̇ — | 4 6 6 1̇ 1̇ 3̇ | 4 3̇ — ‖

③ 1=G 3/4 5 7 7 2̇ 2̇ 4̇ | 5 4̇ — | 6 1̇ 1̇ 3̇ 3 5 | 6 5̇ — ‖

④ 1=G 3/4 7 2̇ 2 4 4 6 | 7 6̇ — | 1 3 1 5 1 7 | 1 3 5 7 1 7 ‖

十、自然音程与变化音程

音程分为自然音程与变化音程两大类。

1. 自然音程

自然音程又称基本音程，泛指在自然音阶内所构成的一切音程及与这些音程有同样名称的其他形式音程。构成自然音程的音，可以是基本音，也可以是带升降号的音。例如1—4、4—♭7都是纯四度，所以都是自然音程。

2. 变化音程

变化音程泛指对自然音程中的音作半音变化，而形成的一些自然音程以外的新的音程关系。这些变化音程我们一般用增、减、倍增、倍减等称呼，来将其与自然音程加以区分。如1—#2之间为增二度，♭2—#5之间为倍增四度等。上述这些变化音程在音乐中往往给人带来紧张、尖锐、不安的听觉印象，只是偶尔在音乐中出现。

音程的构成中，度数相同而音数不同的各种音程其相互间的变化是有一定规律的，具体分析如下。

① 大音程和纯音程增加半音后，其间关系转变为增音程。

1—2　1—#2　1—4　1—#4
大二度　增二度　纯四度　增四度

② 小音程和纯音程（纯一度除外）减少半音后，其间关系转变为减音程。

3—5　3—♭5　3—6　3—♭6
小三度　减三度　纯四度　减四度

③ 小音程增加半音，可变成大音程，大音程减少半音可变成小音程。

6—1̇　6—#1̇　4—6　4—♭6
小三度　大三度　大三度　小三度

④ 增音程增加半音后变成倍增音程；减音程减去半音后变成了倍减音程。

$$\flat 6 —— 2 \qquad \flat 6 —— \sharp 2 \qquad 7 —— \dot 4 \qquad 7 —— \flat \dot 4$$
$$增四度 \qquad 倍增四度 \qquad 减五度 \qquad 倍减五度$$

第二节　和　弦

一、和弦的定义

三个或三个以上的音按照三度或非三度的关系叠加起来的组合，称为和弦。和弦构成的叠加方式如下：

	5	$\dot 3$	$\dot 1$	2	6	7	$\dot 4$
和弦	3	$\dot 1$	6	7	4	5	$\dot 2$
	1	6	4	5	2	3	7

二、和弦的分类

根据和弦构成过程中音程叠加的方式及依据不同，我们可把数量繁多的常用和弦划分为三度结构与非三度结构的两种。三度结构和弦使用较多，非三度结构和弦使用较少。

1. 三度结构和弦

三度结构和弦是指按照三度音程关系为叠置依据形成的和弦。此类和弦，因其各音间保持着一定的紧密度，音韵和谐丰满，并符合泛音的自然规律，所以在多声部音乐中被广泛应用。如下列和弦都是三和弦：

5	6	7	$\dot 1$	$\dot 2$	$\dot 3$	$\dot 4$
3	4	5	6	7	$\dot 1$	$\dot 2$
1	2	3	4	5	6	7

三度结构和弦构成的第一个音称为"根音"，根音后面的音可根据其同根音间的音程定名，如三音、五音、七音，九音等，和弦的最后一个组成音称为"冠音"。

$$5 \longrightarrow 五音（冠音） \qquad 7 \longrightarrow 七音（冠音）$$
$$\qquad\qquad\qquad\qquad\qquad 5 \longrightarrow 五音$$
$$3 \longrightarrow 三音 \qquad\qquad 3 \longrightarrow 三音$$
$$1 \longrightarrow 根音 \qquad\qquad 1 \longrightarrow 根音$$

三和弦的组成音：

由三个音构成的称为三和弦；四个音构成的称做七和弦；五个音构成的称做九和弦；六个音构成的称做十一和弦；七个音构成的称做十三和弦。

三度结构和弦这种分类中和弦名称的制定，除三和弦外，都会派生于各和弦对于组成音中根音与冠音间的音程关系。如冠音为七音的称做七和弦，冠音为九音的为九和弦。

2. 三和弦

由根音、三音、五音三个音组合成的三度结构和弦，称三和弦。

其名称来自于叠置过程中的三度依据或组成音的数目"三"。根据自然音程三度关系的两种形态（即音数为 2 的大三度与音数为 $1\frac{1}{2}$ 的小三度）的不同组合，三和弦又可分为大三和弦、小三和弦、增三和弦及减三和弦，具体如下（以 C 调为例）。

① 大三和弦

是指按照"大三度 + 小三度"音程关系叠置而成的三和弦。

$$
C和弦 \begin{cases} 5 \\ 3 \\ 1 \end{cases} \begin{matrix} \text{小三度} \\ \text{大三度} \end{matrix} \qquad G和弦 \begin{cases} \dot{2} \\ 7 \\ 5 \end{cases} \begin{matrix} \text{小三度} \\ \text{大三度} \end{matrix}
$$

大三和弦的名称，可采用根音音名直接作出标记。如 C 和弦的组成音音名分别对应为：根音 C 音、三音 E 音、五音为 G 音。用根音音名字母"C"作为和弦名称。

② 小三和弦

是指按照"小三度 + 大三度"音程关系叠置而成的三和弦。

$$
Dm和弦 \begin{cases} 6 \\ 4 \\ 2 \end{cases} \begin{matrix} \text{大三度} \\ \text{小三度} \end{matrix} \qquad Am和弦 \begin{cases} \dot{3} \\ \dot{1} \\ 6 \end{cases} \begin{matrix} \text{大三度} \\ \text{小三度} \end{matrix}
$$

小三和弦的名称，采用根音音名加"m"的方式标记，如 Dm、Am 等。

③ 增三和弦

是指按照"大三度 + 大三度"音程关系叠置而成的三和弦。

$$
增C和弦 \begin{cases} {}^\sharp 5 \\ 3 \\ 1 \end{cases} \begin{matrix} \text{大三度} \\ \text{大三度} \end{matrix} \qquad 增D和弦 \begin{cases} {}^\sharp 6 \\ {}^\sharp 4 \\ 2 \end{cases} \begin{matrix} \text{大三度} \\ \text{大三度} \end{matrix}
$$

增三和弦名称可采用根音音名加"aug"或"+"的方式标记，如 Caug 或 C+、Daug 或 D+ 等。

④ 减三和弦

是指按照"小三度 + 小三度"音程关系而叠置而成的三和弦。

$$
减E和弦 \begin{cases} {}^\flat 7 \\ 5 \\ 3 \end{cases} \begin{matrix} \text{小三度} \\ \text{小三度} \end{matrix} \qquad 减A和弦 \begin{cases} {}^\flat \dot{3} \\ \dot{1} \\ 6 \end{cases} \begin{matrix} \text{小三度} \\ \text{小三度} \end{matrix}
$$

减三和弦名称可采用根音音名加"dim"或"-"的方式标记，如 Edim 或 E-、Adim 或 A-。

3. 七和弦

在三和弦的基础上，再叠加一个与冠音为上行三度关系的七音，便可构成七和弦。由于不同三度

音程关系的存在，七和弦可做如下分类。

① 大小七和弦

是指按照"大三和弦＋冠音上行小三度音"方式叠置而成的七和弦。

$$
\text{C大小七和弦}\begin{cases}\flat\dot{7}\\5\\3\\1\end{cases}\begin{matrix}\}\text{小三度}\\\\\}\text{大三和弦}\end{matrix} \qquad \text{G大小七和弦}\begin{cases}\dot{4}\\\dot{2}\\7\\5\end{cases}\begin{matrix}\}\text{小三度}\\\\\}\text{大三和弦}\end{matrix}
$$

大小七和弦的和弦名称可采用根音音名加后缀"7"方式标记。如 C7、G7。

② 小小七和弦

是指按照"小三和弦＋冠音上行小三度音"方式叠置而成的七和弦。

$$
\text{C小小七和弦}\begin{cases}\flat\dot{7}\\5\\\flat3\\1\end{cases}\begin{matrix}\}\text{小三度}\\\\\}\text{小三和弦}\end{matrix} \qquad \text{E小小七和弦}\begin{cases}\dot{2}\\7\\5\\3\end{cases}\begin{matrix}\}\text{小三度}\\\\\}\text{小三和弦}\end{matrix}
$$

小小七和弦的和弦名称可采用根音音名加"m7"方式标记。如 Cm7、Em7。

③ 大大七和弦

是指按照"大三和弦＋冠音上行大三度音"方式叠置而成的七和弦。

$$
\text{C大大七和弦}\begin{cases}7\\5\\3\\1\end{cases}\begin{matrix}\}\text{大三度}\\\\\}\text{大三和弦}\end{matrix} \qquad \text{E大大七和弦}\begin{cases}\sharp\dot{2}\\7\\\sharp5\\3\end{cases}\begin{matrix}\}\text{大三度}\\\\\}\text{大三和弦}\end{matrix}
$$

大大七和弦的和弦名称可采用根音音名加"maj7"方式标记。如 Cmaj7、Emaj7。

④ 小大七和弦

是指按照"小三和弦＋冠音上行大三度音"方式叠置而成的七和弦。

$$
\text{C小大七和弦}\begin{cases}7\\5\\\flat3\\1\end{cases}\begin{matrix}\}\text{大三度}\\\\\}\text{小三和弦}\end{matrix} \qquad \text{E小大七和弦}\begin{cases}\sharp\dot{2}\\7\\5\\3\end{cases}\begin{matrix}\}\text{大三度}\\\\\}\text{小三和弦}\end{matrix}
$$

小大七和弦的和弦名称可采用根音音名加"mmaj7"方式标记。如 Cmmaj7、Emmaj7。

⑤ 减小七和弦

是指按照"减三和弦 + 冠音上行大三度音"方式叠置而成的七和弦。

$$
C减小七和弦\begin{cases} \flat7 \\ \flat5 \\ \flat3 \\ 1 \end{cases} \begin{matrix} \}大三度 \\ \\ \}减三和弦 \end{matrix} \qquad E减小七和弦\begin{cases} \dot{2} \\ \flat7 \\ 5 \\ 3 \end{cases} \begin{matrix} \}大三度 \\ \\ \}减三和弦 \end{matrix}
$$

减小七和弦的和弦名称可采用根音音名加"m7-5"方式标记。如 Cm7-5、Em7-5。

⑥ 减减七和弦

是指按照"减三和弦 + 冠音上行小三度音"方式叠置而成的七和弦。

$$
C减减七和弦\begin{cases} \flat\flat7 \\ \flat5 \\ \flat3 \\ 1 \end{cases} \begin{matrix} \}小三度 \\ \\ \}减三和弦 \end{matrix} \qquad E减减七和弦\begin{cases} \flat\dot{2} \\ \flat7 \\ 5 \\ 3 \end{cases} \begin{matrix} \}小三度 \\ \\ \}减三和弦 \end{matrix}
$$

减减七和弦的和弦名称可采用根音音名加"dim7"方式标记。如 Cdim7、Edim7。

4. 非三度结构和弦

非三度结构和弦是指不严格按照三度关系为叠置依据形成的和弦。此类和弦因其各音间有不协和的二度、七度关系，所以听觉效果有些紧张、刺激，因此它们只是偶尔被使用。

常见的非三度结构和弦有六和弦、挂留和弦、强力五和弦、根音转位和弦等。六和弦的名称是在其根音音名后面加一个数字，如 C6、E6 等；挂留和弦分为挂留二和弦和挂留四和弦两种，如 Gsus2 表示挂留二和弦，Gsus4 表示挂留四和弦；强力五和弦只由两个音构成，其音程关系为五度，如 C5、G5 等。

三、和弦转位

在和声体系中，以和弦的根音为低音的和弦，叫原位和弦。

根据表现手法的需要，把和弦中的非根音的其他组成音作为低音来应用的和弦，称为转位和弦。

转位和弦中，以原位和弦中三音为低音的转位和弦称为第一转位和弦；以原位和弦中五音为低音的转位和弦称为第二转位和弦。

C 调 1 3 5 和弦的各种转位形式如下：

$$
原位和弦\begin{cases} 5 \\ 3 \\ 1 \end{cases} \begin{matrix} 五音 \\ 三音 \\ 根音 \end{matrix} \qquad 第一转位\begin{cases} \dot{1} \\ 5 \\ 3 \end{cases} \begin{matrix} 根音 \\ 五音 \\ 三音 \end{matrix} \qquad 第二转位\begin{cases} \dot{3} \\ \dot{1} \\ 5 \end{cases} \begin{matrix} 三音 \\ 根音 \\ 五音 \end{matrix}
$$

以根音 1 为低音　　　　　　　以三音 3 为低音　　　　　　　以五音 5 为低音

G 调 5 7 $\dot{2}$ 和弦的各种转位形式如下：

原位和弦 $\begin{cases} \dot{2} & 五音 \\ 7 & 三音 \\ 5 & 根音 \end{cases}$ 第一转位 $\begin{cases} \dot{5} & 根音 \\ \dot{2} & 五音 \\ 7 & 三音 \end{cases}$ 第二转位 $\begin{cases} \dot{7} & 三音 \\ \dot{5} & 根音 \\ \dot{2} & 五音 \end{cases}$

以根音 5 为低音　　　　　以三音 7 为低音　　　　　以五音 2 为低音

大三和弦的第一转位称大 6 和弦，第二转位称大 $\frac{6}{4}$ 和弦。小三和弦的第一转位称小 6 和弦，第二转位称小 $\frac{6}{4}$ 和弦。

大三和弦第一转位 —— 大 6 结构 $\begin{cases} 纯四度 \\ 小三度 \end{cases}$

小三和弦第一转位 —— 小 6 结构 $\begin{cases} 纯四度 \\ 大三度 \end{cases}$

大三和弦第二转位 —— 大 $\frac{6}{4}$ 结构 $\begin{cases} 大三度 \\ 纯四度 \end{cases}$

小三和弦第二转位 —— 小 $\frac{6}{4}$ 结构 $\begin{cases} 小三度 \\ 纯四度 \end{cases}$

四、正三和弦与副三和弦

在 Ⅰ、Ⅳ、Ⅴ三个正音级上构成的三和弦，叫做正三和弦。

在 Ⅱ、Ⅲ、Ⅵ、Ⅶ四个副音级上构成的三和弦，叫做副三和弦。

由于这些和弦都是结合调式在进行，所以又称为调式中的和弦。

调式中的和弦与一般的和弦不同之处，在于它的调式意义，如稳定性、不稳定性和倾向性等。

调式中和弦的标记采用的是极简单的形式，即以调式音级的字数为基本符号，原位不另加标记，第一转位用 "6" 来代替，第二转位用 "$\frac{6}{4}$" 来代替如：

Ⅰ 6　Ⅰ $\frac{6}{4}$　　Ⅱ 6　Ⅱ $\frac{6}{4}$　　Ⅲ 6　Ⅲ $\frac{6}{4}$

Ⅳ 6　Ⅳ $\frac{6}{4}$　　Ⅴ 6　Ⅴ $\frac{6}{4}$　　Ⅵ 6　Ⅵ $\frac{6}{4}$

下面以 C 调为例，列举和弦音的构成与音级的对照：

1. | 5 | 6 | $\dot{1}$ | 7 | 6 | 5 |
|---|---|---|---|---|---|
| 3（Ⅰ） | 3（Ⅵ6） | 5（Ⅰ6） | 5（Ⅴ$\frac{6}{4}$） | 4（Ⅳ$\frac{6}{4}$） | 2（Ⅴ6） |
| 1 | 1 | 3 | 2 | 1 | $\underset{.}{7}$ |

2. | 5 | 5 | 5 | 3 | 4 | 7 |
 | 3 (Ⅰ) | 3 (Ⅲ6_4) | 2 (Ⅴ6) | 1 (Ⅰ6_4) | 1 (Ⅳ6) | 5 (Ⅴ6_4) |
 | 1 | $\underset{.}{7}$ | $\underset{.}{7}$ | $\underset{.}{5}$ | $\underset{.}{6}$ | 2 |

3. | 5 | 6 | 6 | 7 | $\dot{1}$ | $\dot{1}$ |
 | 3 (Ⅰ) | 4 (Ⅱ) | 4 (Ⅳ6_4) | 5 (Ⅴ6_4) | 6 (Ⅳ) | 5 (Ⅰ6) |
 | 1 | 2 | 1 | 2 | 4 | 3 |

第三章　视唱基础练习

　　歌曲或乐曲是具有完整思想性的音乐作品，乐句是歌曲或乐曲的一个组成部分。前面我们已经学习了节奏、节拍、音符、小节线等，拍子是乐句的最小单位，小节是乐句的自然单位，只能通过小节去组织乐句。歌曲和乐曲是由一个个乐句构成的，乐句是由一个个小节构成的，而小节是由一拍拍构成的。视唱前，只有把每一拍、每一小节、每一乐句唱好，才能把整首乐曲唱好。

第一节　音程与基本音符视唱练习

一、音程练习

　　在各种音乐作品中，音程的平进、级进和跳进都是很常见的组织方式，以下的练习便是针对常见的级进、跳进而设立的。在练习的过程中应注意各音的音准，掌握各音程的特点，熟悉音程跳动的规律。

1. 一度练习

$1=C \quad \frac{2}{4}$

| 1　1 | 2　2 | 3　3 | 4　4 | 5　5 | 6　6 | 7　7 | i　i |

| 7　7 | 6　6 | 5　5 | 4　4 | 3　3 | 2　2 | 1　1 | 1　— ‖

2. 二度练习

$1=C \quad \frac{3}{4}$

| 1 2 3 | 2 3 4 | 3 4 5 | 4 5 6 | 5 6 7 | 6 7 i | i 7 6 | 5 4 3 | 2 1 — ‖

3. 三度练习

$1=C \quad \frac{2}{4}$

| 1 3　3 | 1 3　1 3 | 2 2　4 | 2 4　2 4 | 3 3　5 |

| 3 5　3 5 | 4 4　6 | 4 6　4 6 | 6 6　i | 6 i　6 i | i　— ‖

4. 四度练习

1 = C 4/4

1 3 4 1 3 4 | 1 4 1 4 1 4 | 2 4 5 2 4 5 | 2 5 2 5 5 5 | 3 5 6 3 5 6 |

3 6 3 6 3 6 | 4 6 7 4 6 7 | 4 7 4 7 4 7 | 5 7 1̇ 5 7 1̇ | 5 1̇ 5 1̇ 5 1̇ | 1̇ − − − ‖

5. 六度练习

1 = C 2/4

1 2 3 4 | 5 6 | 1 6 | 6 − | 2 3 4 5 | 6 7 | 2 7 |

1̇ − | 1̇ 3 | 7 2 | 1 6 | 7 2 | 6 1 | 5 7 | 1 − ‖

6. 七度练习

1 = C 2/4

1 2 3 4 | 5 6 7 | 1 7 | 7 − | 2 3 4 5 | 6 7 1̇ | 2̇ 1̇ |

1̇ − | 2̇ 3 | 3 − | 4 3̇ | 3̇ − | 4 3̇ 2̇ |

1 7 6 | 3̇ 2̇ 1̇ | 7 6 5 | 5 4 3̇ 2̇ | 1̇ 2 | 1̇ − ‖

7. 八度练习

1 = C 4/4

1 2 3 4 5 6 7 | 1̇ − 1 − | 2̇ 1̇ 7 6 5 4 3 | 2 − 2̇ − |

3̇ 2̇ 1̇ 7 6 5 4 | 3 − 3̇ − | 2̇ 2 1̇ 1 | 7 7 1 − ‖

二、以单音符与八分音符组成的歌曲练习

1.《小星星》(法国儿歌)

1 = C 4/4

1 1 5 5 | 6 6 5 − | 4 4 3 3 | 2 2 1 − | 5 5 4 4 | 3 3 2 − |

5 5 4 4 | 3 3 2 − | 1 1 5 5 | 6 6 5 − | 4 4 3 3 | 2 2 1 − ‖

2. 《生日歌》（美国儿歌）

1 = G 3/4

5̲5̲ 6̣ 5̣ | 1 7̣ — | 5̲5̲ 6̣ 5̣ | 2 — |

5̲5̲ 5 3 | 1 7̣ 6̣ | 4̲4̲ 3 1 | 2 1 — ‖

3. 《欢乐颂》（贝多芬 曲）

1 = F 4/4

3 3 4 5 | 5 4 3 2 | 1 1 2 3 | 3 2 2 — | 3 3 4 5 |

5 4 3 2 | 1 1 2 3 | 2 1 1 — | 2 2 3 1 | 2 3̲4̲ 3 1 |

2 3̲4̲ 3 2 | 1 2 5̣ — | 3 3 4 5 | 5 4 3 2 | 1 1 2 3 | 2 1 1 — ‖

4. 《雪绒花》（罗杰斯 曲）

1 = G 3/4

(3 — — | 5 — — | 4 — — | 5 — —) | 3 — 5 | 2̇ — — | 1̇ — 5 |

4 — — | 3 — 3 | 3 4 5 | 6 — — | 5 — — | 3 — 5 | 2̇ — 0 |

1̇ — 5 | 4 — — | 3 — 5 | 6 7 | 1̇ — — | 1̇ — — | 2̇ 0 5̲5̲ |

7 6 5 | 3 — 5 | 1̇ — — | 6 — 1̇ | 2̇ — 1̇ | 7 — — | 5 — — |

3 — 5 | 2̇ — — | 1̇ — 5 | 4 — — | 3 — 5 | 5 6 7 | 1̇ — — |

1̇ — — ‖

5. 《河北民歌》

1 = G 2/4

5 3̲2̲ | 5 3̲2̲ | 1̲1̲ 6̲3̣̲ | 2 — | 5 3̲2̲ | 5 3̲2̲ | 1̲1̲ 6̲3̣̲ | 2 — |

3̲2̲ 3̲1̲ | 2 1 | 6̲5̲ 5 | 1̲6̲ 1̲2̲ | 0̲1̲ | 3̲2̲ 1̲2̲ | 1 — ‖

第二节　附点音符与休止符视唱练习

一、附点音符与十六分音符的练习

1.《拔根芦柴花》（江苏民歌）

1 = C 4/4

1̇ 3 2̇ 1̇6 1̇ 3 2̇ 1̇6 | 5 53 5.6 1̇ 23 2̇ 1̇65 | 1̇1̇2̇ 1̇ 65 3.2 1 |

5̇5̇3 556 1̇ 3 2̇ 1̇6 | 1̇ 35 656 1̇ 5 — | 3̇ 3̇2 1̇23 2̇ 1̇ 6 | 1̇ 1̇6 56 1̇ 66 1̇ 3 23 |

5.1̇ 6532 1 — ‖

2.《小过年》（山西民歌）

1 = C 2/4

6 65 456 1̇ | 6542 2 | 1̇ 65 456 1̇ | 6542 2 | 2̇ 2̇ 3̇ 5 3̇ 2̇ |

1̇. 3̇ 2̇ 2̇ | 6 1̇ 65 45 | 5. 1̇ | 6 1̇ 65 43 | 2 2̇ ‖

3.《打酸枣》（山西民歌）

1 = C 2/4

2̇ 3̇ 2̇ 1̇ 6 1̇ | 2̇ 3̇ 2̇ 1̇ 6 | 2̇ 2̇ 5 6 6 1̇ | 2̇ — | 1̇ 1̇ 2̇ 5 3 | 2̇. 1̇ |

6 2̇ 1̇ 1̇6 | 564 46 1̇ | 56 4. | 6 66 2̇ 7 | 6. 5 | 4 45 6543 | 2 — ‖

4.《桑塔·露琪亚》（意大利民歌）

1 = C 3/4

5 5. 1̇ | 1̇ 7 7 — | 4 4. 6 | 65 5 — | 3 6 5 | 5#4 ♮4 — |

4 3 2 | 6 5 — ‖: 3̇ 2̇ 1̇ | 76 2̇ | 2̇ 1̇ 6 | #45 1̇ — |

|1.
3̇ 1̇ 1̇5 53 | 4̇ 2̇ 2̇ — | 2̇ 6. 7 | 2̇ 1̇ — :‖

|2.
2̇ 3. | 2̇ | 2̇ 1̇ — ‖

5. 《毛主席的光辉》（藏族民歌）

1 = G 2/4

6̣ 12 6̣ 12 | 6̣· 5̣ 6̣ | 3 6 5 3 5 | 2· 1 6̣ | 3 6 5 3 5 | 2 6̣1 2· 5̣ | 3 2 1 2 6̣ 3̣ 5̣ 1 | 6̣ 6̣ ‖

二、带有休止符的视唱练习

休止符作为一种无声的音符，与音符既有共同之处，又具有无声的特点。休止符在音乐作品中有多种出现形式。

1. 常见的休止形式

① 弱拍的休止

1 0 | 1 0 ‖

1 0 0 | 1 0 0 ‖

1 0 1 0 | 1 0 1 0 ‖

② 强拍的休止

0 1 | 0 1 ‖

0 1 1 | 0 1 1 1 ‖

0 1 0 1 | 0 1 0 1 | 0 1 0 0 | 0 1 1 0 ‖

③ 后半拍的休止

1 0 1 0 | 1 0 1 ‖

1 0 1 | 1 1 0 ‖

④ 前半拍的休止

0 1 0 1 | 0 1 1 ‖

1 1 0 1 | 0 1 1 ‖

0 1 0 1 1 | 0 1 1 ‖

0 1 1 1 | 0 1 1 1 0 1 1 ‖

2. 视唱练习
① 《多年以前》（爱尔兰民歌）

1 = C 4/4

1 12 3 34 | 5 65 3 0 | 5 43 2 0 | 4 32 1 0 |

1 12 3 34 | 5 65 3 0 | 5 43 2 32 | 1 — 0 0 |

5 43 2 5̣5̣ | 4 32 1 0 | 5 43 2 5̣5̣ | 4 32 1 0 |

1 12 3 34 | 5 65 3 0 | 5 43 2 32 | 1 — 0 0 ‖

② 《京调》

1 = C 2/4

2̇ 1̇ | 0 1̇ 65 | 3 35 | 6·1̇ 3535 | 63 01̇ | 56 5 | 01̇ 56 |

7·2̇ 65 | 0 3 5 | 6·1̇ 43 | 4543 2123 | 5·6 55 | 01̇ 65 | 6 1̇ |

35 6·2̇ | 7276 5356 | 7672̇ 6561̇ | 5·1̇ 65 | 33 33 | 5 — ‖

③ 《波兰民歌》

1 = C 3/4

1 1 1 | 2 — 6̣ | 1 — — | 5̣ — — | 3 3 3 | 4 — 6 |

2 — — | 2 — — ‖: 4 60 60 | 3 50 50 | 2 40 40 | 1 30 30 |

2 3 2 | 1 — 2 | 3 — — | 5 — — :‖ 1. 6̣ — 7̣ | 2. 1 — — ‖

④《德国歌曲》

1 = D 4/4

3 34 5· 3 | 6 5 4 02 | 5 4 3 01 | 4 3 2 05 |

34 32 1· 0 | 3 34 5· 3 | 6 5 4 02 | 5 4 3 01 |

4 3 2 05 | 34 32 1· 0 | 5 55 6 6 | 5· 4 2· 0 |

5 55 6 6 | 7 — 76 54 | 3 34 5· 3 | 6 5 4 02 |

5 4 3 01 | 4 3 25 55 | 5· 35 42 | 1 — 0 0 ‖

第三节　带有切分音的视唱练习

一、什么是切分音

由弱拍或强拍的弱位延续到下一个强拍或强位，以此来改变原来的强弱规律的音称为切分音。切分音的重音与节拍重音是不吻合的，是相互矛盾的，从而使节奏突破原有的规则而更富有动感。下面带减时线的小节都有切分音。

1 1 1 | 1 1 | 1 1· | 11· 11· | 111 111 1 — ‖

二、视唱练习

1.《捷克民歌》

1 = C 2/4

3 3 | 5 5 | 54 4 | 54 4 | 2 2 | 4 4 | 43 3 | 43 3 ‖

2.《保加利亚民歌》

1 = D 2/4

5 6 7 1̇ | 2̇ 2̇3̇ 2̇ | 1̇7 6 | 6̇ 2̇1̇ 7 | 1̇ 2̇ | 7 1̇7 | 6 0 ‖

3.《保卫黄河》（冼星海 曲）

$1= {}^{\flat}B$ $\dfrac{2}{4}$

$\dot{1}\ \dot{1}\dot{3}\ |\ 5\ -\ |\ \dot{1}\ \dot{1}\dot{3}\ |\ 5\ -\ |\ 3\ 3\ 5\ |\ \dot{1}\ \dot{1}\ |\ \dot{6}\ \dot{4}\ |\ \dot{2}\ \dot{2}\ |$

$5\cdot\underline{6}\ 5\ 4\ |\ 3\ 2\ 3\ |\ 5\cdot\underline{6}\ 5\ 4\ |\ 3\ 2\ 3\ 1\ |\ 5\cdot\ 6\ |\ \dot{1}\ 3\ |\ 5\cdot\underline{\dot{3}}\ \dot{2}\dot{1}\ |\ 5\cdot\ 6\ |$

$3\ -\ |\ 5\cdot\ 6\ |\ \dot{1}\ 3\ |\ 5\cdot\underline{\dot{3}}\ \dot{2}\dot{1}\ |\ 5\cdot\ 6\ |\ \dot{1}\ -\ |\ 5\ 3\ 5\ 6\ 5\ |\ \dot{1}\dot{1}\ 0\ |$

$5\ 3\ 5\ 6\ 5\ |\ \dot{2}\dot{2}\ 0\ |\ 5\cdot 6\ \dot{1}\dot{1}\ 0\ |\ 5\cdot 6\ \dot{2}\dot{2}\ |\ 5\cdot 6\ \dot{3}\dot{3}\ |\ 5\cdot 6\ \dot{3}\dot{2}\ |\ \dot{1}\ \dot{1}\ -\ \|$

4.《彩云追月》（任光 曲）

$1=C$ $\dfrac{4}{4}$

$\underline{5\cdot}\ \underline{6}\ \underline{1\ 2}\ \underline{3\ 5}\ |\ 6\ -\ -\ -\ |\ \underline{6\ \dot{1}}\ \underline{6\ 5}\ \underline{3\ 5}\ 5\ |\ \underline{6\ \dot{1}}\ \underline{6\ 5}\ \underline{3\ 5}\ 5\ |$

$\underline{6\ \dot{1}}\ \underline{6\ 5}\ \underline{3\ 5\ 6}\ |\ 3\ -\ -\ -\ |\ \underline{3\ 5}\ \underline{3\ 2}\ \underline{1\ 2}\ 2\ |\ \underline{3\ 5}\ \underline{3\ 2}\ \underline{1\ 2}\ 2\ |$

$\underline{3\ 5}\ \underline{3\ 2}\ \underline{7\ 5\ 6}\ |\ 1\ -\ -\ -\ |\ (4\ \underline{0\ 6}\ 6\ 6\ |\ 1\ \underline{0\ 5}\ 5\ 5\)|$

$\underline{1\ 2}\ \underline{3\ 6\ 5\ 3}\ |\ \dot{1}\cdot\ 5\ 6\ -\ |\ \dot{1}\ 5\ 7\ 6\ 5\ |\ 3\ -\ |$

$\underline{2\ 3}\ \underline{5\ 2}\ 3\cdot\ 5\ |\ 3\cdot\ 2\ \underline{6}\ -\ |\ \underline{5\ 6}\ \underline{5\ 3}\ \underline{3\ 5}\ 2\ |\ 1\ -\ -\ 0\ \|$

5.《九九艳阳天》（高如星 曲）

$1=C$ $\dfrac{2}{4}$

$5\ 5\ \underline{6\dot{1}}\ |\ \underline{6532}\ 5\cdot 6\ |\ \dot{1}\ \underline{\dot{1}6}\ \underline{\dot{1}\dot{2}3}\ |\ \dot{2}\ -\ |\ \underline{\dot{1}\dot{2}}\ 3\ |\ \underline{53}\ \dot{3}\ |\ \underline{\dot{2}3}\ \dot{1}\ |\ \dot{3}\ |$

$\underline{\dot{2}\dot{2}\dot{1}}\ \underline{656}\ |\ 5\cdot\ 3\ |\ \underline{23}\ 2\ |\ \underline{23}\ 5\ |\ 5\ \underline{56}\ |\ 2\cdot 3\ \underline{\dot{1}265}\ |\ \underline{3532}\ 3\ |$

$\underline{\dot{3}\dot{3}\dot{2}}\ \underline{\dot{1}235}\ |\ \dot{2}\ \dot{2}\ |\ \underline{37}\ |\ \underline{6767}\ 5\cdot 6\ |\ \dot{1}\ -\ |\ 5\ 5\ |\ \underline{56}\ \dot{1}\ |\ \dot{1}\ \dot{1}\dot{3}\ |$

$\underline{\dot{2}37}\ \underline{6765}\ |\ \underline{3532}\ 3\ |\ \underline{\dot{3}\dot{3}\dot{2}}\ \underline{\dot{1}235}\ |\ \dot{2}\ \dot{2}\ |\ \underline{37}\ |\ \underline{6767}\ 5\cdot 6\ |\ \dot{1}\ -\ \|$

第四章　综合视唱练习

第一节　$\frac{3}{8}$拍子与$\frac{6}{8}$拍子视唱练习

$\frac{3}{8}$拍子是以八分音符为一拍，每小节三拍。$\frac{6}{8}$拍子也是以八分音符为一拍，每小节六拍。$\frac{3}{8}$拍子的强弱规律为强弱弱，$\frac{6}{8}$拍子的强弱规律为强弱弱次强弱弱。$\frac{6}{8}$拍子相当于两个$\frac{3}{8}$拍子循环，$\frac{3}{8}$拍子与$\frac{3}{4}$拍子具有相同的规律，二者的区别在于音符的时值长短不同。

一、$\frac{3}{8}$拍子与$\frac{6}{8}$拍子的视唱练习

1.《婚誓》（雷振邦　曲）

1 = C $\frac{3}{8}$

121 | 531 | 131 | 2 3 | 5̣. | 123 | 653 | 216̣ | 2 0 | 656 |

123 | 651 | 5 0 | 1 25 | 3 0 | 653 | 23 | 5̣ 6̣ | 1̇. 1̇. ‖

2.《俄罗斯民歌》

1 = G $\frac{3}{8}$

15̣1 | 313 | 556 | 5 4 | 3 0 | 15̣1 | 313 | 556 |

5 4 | 3 0 | 556 | 222 | 445 | 111 | 224 | 3 2 | 1 0 ‖

3.《同桌的你》（高晓松　曲）

1 = D $\frac{6}{8}$

555 534 | 5. 7. | 666 646 | 5. 0. | 555 576 | 544 0 | 444 432 |

1. 0. | 1̇1̇1̇ 1̇56̇ | 1̇. 3. | 222 217 | 6. 6 0 | 777 71̇ | 2̇. 5. | 77 1̇2̇1̇7 | 1̇. 1̇ 0 ‖

4.《知心爱人》（付笛声　曲）

1 = G $\frac{6}{8}$

3 | 6 71̇. | 7 6 5. | 6 5 5 6 | 3. 0 | 3 2 3 4. | 5 | 6 7 7 | 1̇. 2̇ 3̇ |

3̇. 0 | 1̇ | 2̇1̇2̇ 3̇ | 665 6. | 1̇65 6. | 3 0. | 4. | 1̇ 6776 5. | 661̇ 765 | 6. 0. ‖

5. 《平安夜》（格吕柏 曲）

1=♭B 6/8

5· 6 5 3· | 5· 6 5 3· | 2̇ 2̇ 7· | 1̇ 1̇ 5· | 6 6 1̇· 7̇ 6 | 5· 6 5 3· |

6 6 1̇· 7̇ 6 | 5· 6 5 3· | 2̇ 2̇· 4̇· 2̇ 7 | 1̇· 3̇· | 1̇· 5 3 5· 4̇ 2 | 1· 1· ‖

6. 《让她降落》（三宝 曲）

1=♭E 6/8

0· 6 1 3 | 7· 5 3 | 6· (7 1 2 3 7 1 | 3 7 1 3 7 1 3 7 1 3 7 1 | 3·) 6 1 3 |

7 1 2 5 | 3· (7 1 2 3 7 1 | 3· 2 7 1 3) 3 3 | 2· 0 1 3 | 3 3 2 2 5 | 5· 4 3 2 |

#1 6 6 0 3 | 4· 0 3 2 | 3· 2 1 7 | 6 7 6 6· | 0· 0 6 | 6· 0 6 6 |

5· 3 2 | 3· 3· | 3· 0 6 | 6· 0 6 7 | 5· 3 2 | 3· 3· 7 1 |

7 1 7 7 0 6 | 6· 0 6 7 | 5· 0 3 4 | 5· 0 3 3 | 2 2 1 6 6 6· | 3 1 6 3 1 6 |

7· 5· | 6· 6· | 6· 6· | 0· 6 1 3 | 7· 5 3 | 6· (7 1 2 3 7 1 |

3 7 1 3 7 1 3 7 1 3 7 1 | 3·) 6 1 3 | 7 1 2 5 | 3· (7 1 2 3 7 1 | 3· 3 7 1 3) 3 3 |

2· 0 1 3 | 3 3 2 2 5 | 5· 4 3 2 | #1 6 6 0 3 | 4· 0 3 2 | 3· 2 1 7 |

6 7 6 6· | 0· 0 6 | 6· 0 6 6 | 5· 3 2 | 3· 3· | 3· 0 6 |

二、三连音的视唱练习

三连音是音符的一种特殊划分形式，将一个单音符均等分为三个部分，称为三连音。如：(1 1 1 = 1) 用弧线加"3"来表示。练习三连音，可以参考前面已学过的 $\frac{3}{8}$ 拍子与 $\frac{6}{8}$ 拍子。有时三连音（1 1 = 1 1 1）用三个时值平均的音，代替两个时值平均的音。

1. 节奏视唱

2. 带有三连音的歌曲视唱

① 《妈妈留给我一首歌》（徐景 曲）

② 《啊，故乡》（吕其明 曲）

③《北国之春》（远藤实 曲）

第二节　复拍子视唱练习

一、什么叫复拍子

每小节由两个或两个以上相同的单拍子组成的拍子称为复拍子。

因此复拍子有几个单拍子就有几个重拍，除第一个单拍为强拍外，其余的重拍均为次强拍。如 $\frac{6}{8}$ 拍子的强弱规律为：● ○ ○ ◐ ○ ○。

复拍子与单拍子的最大区别在强弱规律（即强拍位置）不同，因此切不可将 $\frac{6}{8}$ 拍子与 $\frac{3}{4}$ 拍子、$\frac{6}{4}$ 拍子与 $\frac{3}{2}$ 拍子混淆。

二、复拍子视唱练习

1.《光阴的故事》（罗大佑　曲）

$1=C$　$\frac{6}{8}$

2.《平安夜》（格吕伯　曲）

$1={}^\flat B$　$\frac{6}{8}$

3.《单身情歌》(陈耀川 曲)

1 = F 6/8

(0 3 5 | 6· 5 6 5 | 3· 2 3 2 | 1· 7 1 7 | 6· 6 3 5 | 6· 5 6 5 | 3· 2 3 2 |

1· 7 1 5 | 6· 6·) | 3 3 3 3 2 1 | 6· 0 3 5 | 6 6 6 5 6 5 | 5 3 3· | 6 6 6 6 5 3 |

5 5 6 3 2 | 1 1 1 7 1 7 | 7 6 6· | 3 3 3 3 2 1 | 6· 0 3 5 | 6 6 6 5 6 5 | 5 3 3· |

6 6 6 6 5 3 | 5 5 6 3 2 | 1 1 1 7 1 7 | 7 6 6· | 1 1 7 1 7 | 7 6 6· | 6 6 5 6 5 |

5 3 3· | 2 2 2 2 1 2 | 3 3 6 6 3 | 1 1 1 2 1 | 1 7 7· | 7· 0· | 0 3 6 7 |

1 1 1 1 7 6 | 7 7 7 7 6 5 | 6 6 5 3 5 | 5 6 6 7 | 1 1 1 1 7 6 | 7 7· 7 6 5 | 6 6 5 6 1 |

6· 6· | 2 2 2 2 1 6 | 1 6 6· | 2 2 2 3 2 6 | 1 6 6 6 7 | 1 1 1 1 7 6 | 7 7 7 7 6 5 |

6 6 5 3 5 | 5 6 6 (3 5) ‖ 1 6 6 6 7 | 1 1 1 1 7 6 | 7 7 7 7 6 5 | 6 6 5 6 1 | 1· 1 6 6· 6· ‖
D.S.

4.《望月》(印青 曲)

1 = #F 6/8

‖: 3 3 3 2 1 | 2 3 3 3 | 3 1 2 2 3 | 6· 6 6 | 2 2 2 2 1 6 | 1 2 2 3 | 5 5 5 6 5 | 3 3 3· |

6 6 5 6· | 2· 2 0 | 6 2 2 3 2 | 1· 1 0 | 2 2 2 2 3 | 5· 5 0 | 5 5 6 2 1 |

6· 6· | (6 3 2 3 2 1 | 7 6 7 1 | 2) :‖ (6 1 3 5) 6 6 1 6 | 1· 1· | 7 7 7· |

3· 3· | 6 6 6 1 2 1· | 1· | 7 7 7· | 3· 3· | 6 6 6 5 6 | 2· |

第三节　弱起小节视唱练习

一、认识弱起小节

弱起小节一般是从强拍（小节数）前面两拍起唱，在视唱时应注意，如果是初学者应先在心里数一个完整的节拍，进入弱起处时再在相应的地方开始唱节奏。或是弱起小节不数拍子，进入下一个完整小节后再打节拍。

1.《月亮代表我的心》（汤尼　曲）

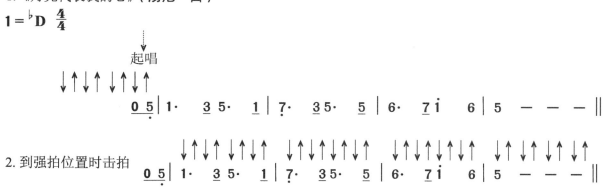

二、弱起小节视唱练习

1.《友谊天长地久》（苏格兰民歌）

2.《晚秋》（许建强 曲）

1=F 4/4

0555 | 6553 3221· | 3 — — 0555 | 65 533 3221· | 2 — — 0 |

22 23 53· 0·5 | 65 3221·· 2 | 22 22 25 66 | 5 — — 0555 |

65 533 32 21· | 3 — — 0555 | 65 533 32 21· | 2 — — 0 |

22 23 53· 0·5 | 65 3221· 6 | 5 5 6 56 32 | 1 — — ‖

3.《轻轻地告诉你》（毕晓世 曲）

1=F 4/4

56 ‖: 1 17 1 ³5 | 1 — — 56 | 1 17 1 ²3 | 3 — — 23 |

56 56 5 02 | 23 23 1 — |1. 16 16 1 6 | 5 — — 56 :‖

2. 16 16 1 23 | 1 — — — | (03 04 05 06) | 35 65 6 3 |

2 35 5 — | 12 32 3 | 6 12 2 — | 35 65 6 i |

5 32 1 — | 16 16 1 23 | 2 — — 56 | 1 — — — | 1 — — ‖

4.《恋恋风尘》（高晓松 曲）

1=E 3/4

0·5 | 3 — 3·4 | 4 — 4·4 | 3 2· 2 | 3 1 0·5 | 1 — 2·3 |

2 5 0·5 | 6 7 6 | 3 — 0·3 | 3 #5 7 | 6 — 6·6 |

4 5 5·6 | 5 1 0·6 | 23 2 0·5 | 5 7 72 | 1 — — :‖

0 0 0·3 | 32 32 32 | 3 i 63 | 2 — — | 2 — 0·6 |

[乐谱内容]

5.《掌声响起》（陈进兴　曲）

$1=\flat B$　$\frac{4}{4}$

[乐谱内容]

第四节　变拍子、混合拍子、自由拍子视唱练习

一、变拍子

1. 什么叫变拍子

在乐曲中各种拍子交替出现称为变拍子。变拍子的出现可能是有规律的，也可能是无规律的。有规律的变拍子在乐曲开始处用并列的拍号标明，如$1=G$ $\frac{4}{4}$ $\frac{3}{4}$、$1=C$ $\frac{2}{4}$ $\frac{3}{4}$；无规律的变拍子在乐曲开始变换处标明。

2. 变拍子视唱练习

① 《小河淌水》（云南民歌）

$1=\flat E$　$\frac{3}{4}$ $\frac{2}{4}$

较慢　节奏自由、抒情地

[乐谱内容]

② 《夜歌》（俄罗斯民歌）

$1=\flat B \quad \frac{4}{4} \quad \frac{3}{4}$

1̇3 3̇1̇ 4 3̇ | 2̇ 65 2̇1̇ 5 — | 53 6 3 | 2̇ 2̇3̇ 76 5 — ‖

1̇3 3̇1̇ 4 3̇ | 2̇ 65 2̇1̇ 5 — | 53 6 3 | 2̇ 2̇3̇ 76 5 — ‖

③ 《四川民歌》

$1=C \quad \frac{2}{4} \quad \frac{3}{4}$

33 5 | 33 5 | 63 63 | 3. 0 | 55 55 | 22 3 22 | 3. 0 |

56 5 | 53 5 | 55 55 | 3. 0 | 55 53 | 53 3 22 | 1 — ‖

④ 《冰山上的雪莲》（雷振邦 曲）

$1=\flat E \quad \frac{6}{8} \quad \frac{9}{8}$

11 2 3 ⁵₄ | ²₃ 21 1 3 2·7 | 1· 1· | 432 3 3 | 454 5 4 |

⁵₄3 3· | 5 56 5 | 443 5 2 | 2 0 567 | ¹²₁ 7 1̇ 2̇ 77 |

1̇ 76 · 432 | 5 43 0 | 2 31 7 | 6· 6· ‖

⑤ 《青藏高原》（张千一 曲）

$1=E \quad \frac{4}{4} \quad \frac{3}{4} \quad \frac{2}{4}$

33 676 6 — | 767 5332 3 — | 33 5 6753 2 | 323 1665 6̣ — |

616 2 23 6· | 6·7 5332 3 — | 02 23 5·5 53 | 632 1·2 323 1665 |

6̣ 6123 | 6 — — 376 | 6 — 5665 | 3 335 6·752 |

⑥《风景这边独好》(徐沛东 曲)

1=D 4/4 6/4

二、混合拍子

1. 什么是混合拍子

单位拍时值相同而拍数不同的单拍子组合在一个小节内的拍子称为混合拍子。常见的混合拍子有五拍子、七拍子等。

混合拍子每小节由两个以上不同的单拍子组成，因此混合拍子有几个单拍子就有几个重拍，除第一个单拍子的重拍为强拍外，其余单拍子的重拍均为次强拍。如 $\frac{5}{4}$ 拍子的强弱次序为●○●○○或●○○●○。混合拍子的强弱次序除受组成混合拍子的单拍子本身强弱次序的影响外，还与单拍子的排列次序有关，如 $\frac{5}{4}$ 拍子由 $\frac{3}{4}$ 拍子 + $\frac{2}{4}$ 拍子组成时，其强弱规律为：●○○●○；当 $\frac{5}{4}$ 拍子由 $\frac{2}{4}$ 拍子 + $\frac{3}{4}$ 拍子组成时，其强弱规律为：●○●○○；混合拍子的单拍子次序一般在乐曲拍号后的括号里标明。

2. 混合拍子视唱练习

三、自由拍子（散拍子）

1. 什么是自由拍子

自由拍子也称"散拍子"，戏剧音乐中称为"散板"。其特点在于单位拍的时值和重音位置不明显固定，而是由表演者根据音乐的内容和要求自由处理，常见于戏剧音乐中，用"散"或"廿"表示。在歌曲中散拍子一般用在开头和结尾处。基于散拍子具有"散"的特点（即节拍的数目及强弱规律的不定性），散拍子的乐曲一般不划小节线，在明显重音前用虚线表示。

2. 自由拍子视唱练习

① 《彝族舞曲》（片段）（王惠然　曲）

② 《黄胆苦胆味难分》（佚名　曲）

$1=A$

第五节　装饰音视唱练习

以各种符号标记在音符上方，用来增加乐曲的表现力，尤其对旋律的节奏和风格等方面起一定变化的音称为装饰音。

常见的装饰音有倚音、波音、颤音等。装饰音的时值计算在被装饰音的时值之内，或计算在其前面音符的时值之内。

一、倚音

装饰在旋律本音上方的小音符称为倚音。倚音按其结构分为单倚音与复倚音两种。按其所处的位置分为前倚音与后倚音两种。

1. 单倚音

只包括一个音符的倚音称为单倚音。单倚音的形式为：$\frac{1}{2}$、$\frac{2}{1}$、$\frac{1}{2}\frac{3}{}$等。单倚音在唱（奏）时时值很短，占用本音或前一小节时值均可。

2. 复倚音

由两个或两个以上的音符组成的倚音称为复倚音。复倚音的形式为：$\frac{12}{2}$、$2\frac{12}{}$、$\frac{12}{2}\frac{12}{}$等。复倚音的唱奏要求与单倚音基本一致。

3. 前倚音

记于旋律本音上前方的倚音称为前倚音。前倚音的形式为：$\frac{1}{2}$、$\frac{12}{2}$、$\frac{123}{2}$等。

4. 后倚音

记于旋律本音后上方的倚音称为后倚音。后倚音的形式为：$2\frac{1}{}$、$2\frac{12}{}$、$2\frac{121}{}$等。无论是哪种倚音，其时值都很短，并且不带强音，重音总落在本音上。

二、波音

由短时值的辅助音组成的装饰音称为波音。波音可分为上波音与下波音、单波音与复波音。

1. 上波音

上波音的形式为：$\overset{\sim}{2}$ 唱（奏）为 $\frac{23}{2}$，$\overset{\sim}{6}$ 唱（奏）为 $\frac{67}{6}$。

2. 下波音

下波音的形式为：$\overset{\sim}{2}$ 唱（奏）为 $\frac{21}{2}$，$\overset{\sim}{6}$ 唱（奏）为 $\frac{65}{6}$。

3. 单波音

单波音的形式为：$\overset{\sim}{1}$ 唱（奏）为 $\frac{12}{1}$。

4. 复波音

复波音的形式为：$\overset{\sim\sim}{2}$ 唱（奏）为 $\frac{2323}{2}$，$\overset{\sim\sim}{2}$ 唱（奏）为 $\frac{2121}{2}$。

三、颤音

由旋律本音与其上方助音快速、均匀地交替而形成的装饰音称为颤音。颤音标记在音符上方，用 tr 或 $tr\sim\sim\sim\sim$ 表示。

颤音的奏法形式一般有以下几种：

$\overset{tr}{2}$ 奏为：**12121212**

$\overset{tr}{\overset{3}{2}}$ 奏为：**32323232**

$\overset{tr\sim}{\overset{\#}{1}}$ 奏为：**#21212121**

四、装饰音视唱练习

1.《知音》（王酩 曲）

$1 = G \quad \frac{4}{4}$

（乐谱略）

2. 《角落之歌》（王酩 曲）

3. 《春江花月夜》（徐景新 曲）

4. 《天涯歌女》（贺绿汀 曲）

5.《星光》（金湘 曲）

$1=\flat B$ $\frac{2}{4}$

第六节 变化音视唱练习

一、什么是变化音

在歌曲中，用来表示将音升高或降低半音的记号称为变化音记号。标有变化音记号的音符称为变化音。

常见的临时变化音记号有以下五种：

1. #：升记号，表示将音升高半音。
2. ♭：降记号，表示将音降低半音。
3. ×：重升记号，表示将音升高两个半音。
4. ♭♭：重降记号，表示将音降低两个半音。
5. ♮：还原记号，表示将已升高或降低的音还原到原位。

在乐谱中，常用的临时变化音记号有#、♭、♮三种。这些变化音记号只在一小节内起作用，到了下一小节便无效，若到了下一小节还需升高或降低，则需重写。在多声部音乐中，临时变化音记号对一个声部起作用，对其余声部无效。

变化音起着丰富旋律表现力的作用，增添音乐色彩，扩大旋律的调式范围。但在人们的听觉印象中缺乏变化音的高度，即想象、经验、理解能力不够明确，因此练唱变化音是必要的，同时也存在一定的难度。初次练习变化音，最好借助乐器先发音，后视唱。

二、变化音视唱练习

1. 《滚滚红尘》（罗大佑 曲）

$1=\flat D$ $\frac{3}{4}$

3 6 5 #4 3·2 | 3 — 0 #4 | 5 #4 3 1 2·3 | 6̣ — — | 2 2 2 2 1 2 | 3 6 5 #4 3 |

#4·4 4 2 3 | #4 3 3 — | 6 6 6 | 6̣ 7̣ 3 7 | 6 5 3 2 3 6 5 | 5 5 5 — |

2 2 2 | 3 6̣ 3 | 2 2 2·6̣ 1 6̣ | 7̣ — — | 3·6̣ 5 #4 3·2 | 3 — 0 #4 |

5 #4 3 1 2·3 | 6̣ — — | 2 2 2 1 2 | 3 6 5 #4 3 | #4·2 3 1 2 5 | 6̣ — — ‖

这首歌的"4"升高了半音为"#4"，刚开始练习时应从 3—4（小二度）练习，再做 3—#4（大二度）练习。

2. 《你送我一枝玫瑰花》（新疆维吾尔族民歌）

$1=C$ $\frac{2}{4}$

6 6 6 6 | 6 2̇ #1̇ | 2̇ 3̇· | 3̇ — | 4̇ 4̇ 4̇ 4̇ 4̇ | 3̇ 2̇ #1̇ 2̇ | 2̇ — | 2̇ — |

1̇ 1̇ 1̇ 1̇ 1̇ | 1̇ 2̇ | 3̇ 3̇ 1̇ 7̇ 6 | 6 | 1̇ 1̇ 1̇ 1̇ 1̇ | 7̇ 6 #5̇ 6 | 6 — | 6 — ‖

这首歌属于和声小调，升高VII级"5"的半音为"#5"。

3. 《莫斯科郊外的晚上》（索洛维约夫·谢多伊 曲）

$1=C$ $\frac{2}{4}$

6̣ 1 | 3 1 | 2 | 1 7̣ | 3 | 2 | 6̣ — | 1 3 | 5 5 |

6 | 5 4 | 3 — | #4 #5 | 7 6 | 3 | 3 7̣ | 6̣ | 6̣ | 3 2 |

4 — | 0 5 4 | 3 | 2 1 | 3 | 2 | 6̣ — | 6̣ — ‖

这首歌属于旋律小调，升高VI、VII级"4"、"5"的半音为"#4"、"#5"。

4.《G大调小步舞曲》(贝多芬 曲)

1=G 3/4

3.4 | 5.#4 5.4 5.4 | 5 - 6.3 | 4 - 5.2 | 3 0 1.2 | 3.#2 3.2 3.2 |

3 - 21 | 1̣7̣ 7̣21̣6̣ | 5̣ 0 5̇1̇ | 1̇ 7 1̇ | 2̇ - 1̇765 | 4 3 6.4 |

3 2 1.2 | 3.#2 3.2 3.2 | 3 - 4.#1 | 2 - 3.7̣ | 1 0 ‖

5.《婚礼进行曲》(门德尔松 曲)

1=G 4/4

1̇ - 7· #4 | 6 5 4 2 | 1 - 7̣1̇/3 2 5.2 | 3 1̣3 5̣1 3 5 |

1̇ - 7· #4 | 6 5 4 2 | 1 - 7̣1̇/3 2.3 | 2 - 1 0 | 1 - 1· 1 |

3 2 7̣ 5̣ | 5̣· 1 1· 3 | 2 7̣ 5̣ 5̣· 33· | 5 - 4 3 |

2 #1̣·3 6̣·1 | 7̣ 5 6 7 | 1̇ - 7· #4 | 6 5 4 2 | 1 - 7̣1̇/3 2 5.2 |

3 1̣3 5̣1 3 5 | 1̇ - 7· #4 | 6 5 4 2 | 1 - 7̣1̇/3 2.3 | 2 - 1 0 ‖

6.《拿波里舞曲》(柴可夫斯基 曲)

1=G 2/4

0 56 1̇765 | 70 7 | 067 1̇767 | 60 5 | 055 6543 | 50 4 |

044 5432 | 30 1 | 056 1̇765 | 70 7 | 067 1̇767 | 60 5 |

055 6543 | 50 4 | 044 5432 | 30 1 | 1 1·1 | 60 6 |

07̣1 2̣1̇76 | 60 5 | 0#45 65#43 | 50 4 | 034 5432 | 30 1 |

1 0 1·1 | 60 6 | 07̣1 2̣1̇76 | 60 5 | 0#45 4576 | 50 4 |

0 34 3465 | 1 0 i | 6 i | 6 i | 6 i i 2i76 | 6555 6555 | 6555 6543 | 5444 5444 |

5444 5432 | 1123 4567 | i 0 i ‖: 66ii 66ii | 66ii 2i76 | 6555 6555 | 6555 6543 |

5444 5444 | 5444 5432 | 1123 4567 | i 0 i :‖ 1123 4567 | i 5 | i — ‖

第五章　调与调号

调是歌曲的重要组成因素，是歌曲组织音高关系的第一基础。作曲家在创作时，是根据歌曲的表现内容、歌曲的音域、演唱形式及演唱者的嗓音条件等因素来定调的。因此，为了更好地表达歌曲的内容和情感，熟悉地识别歌曲的调是很有利于提高音乐素养的。

第一节　调与调的含义

一、什么是调

调有两种不同的含义。一种含义是指歌曲的音高位置（即歌曲中的音唱多高），另一种含义是指歌曲的音高组织形式（简称调式）及其表现特性，其中包含调式的类别和调的中心音（主音）的音高位置两个方面。如 C 自然大调，是指 C 为主音的自然大调式；b 和声小调，是指以 b 为主的和声小调式；E 商调，是指以 E 为主音的商调式等。

二、调号的标记法

调的标写记号叫调号。用 1 等于几个英文的大写字母来标记，如 1=G、1=B、1=E 等。简谱中的调号只能标明唱多高，而在实际视唱时，必须要借助某种乐器来定音。

三、歌曲常用调视唱练习

1. **C 调歌曲视唱**

《赶海的小姑娘》（刘诗召　曲）

1 = C 2/4

3 34　32 | 1 1　5 | 7 71　23 | 2　— | 5　24 | 32　1 |

25　76 | 5　— | 11　12 | 33　07 | 67　65 | 6　— |

55　3 | 22　6 | 767　65 | 1　— | 35　3 | 5·　3 |

5· 6　63 | 5　— | 1 2　1 2· | 1　2· 3 | 31 | 2　— |

5 56　55 | 32　1 | 22　37 | 6· 7　65 | 25　76 | 5　— ||

2. D调歌曲视唱

《欢乐今宵》（孟庆云 曲）

1=D 2/4

（乐谱略）

3. F调歌曲视唱

《绿岛小夜曲》（周兰萍 曲）

1=F 4/4

（乐谱略）

4. A调歌曲视唱

《爱的奉献》（刘诗召 曲）

$1 = A$ $\frac{4}{4}$

第二节　怎样区分大调式与小调式

一、调式

我们在欣赏音乐作品时可能会感觉到，随着音乐的进行，旋律呈现出如同流水般的起伏。在一些段落的结尾处，都是一种类似我们说话停顿时相对平静的感觉，这种相对平静在音乐中叫做"稳定"。处于稳定位置上的音叫"稳定音"。音乐经过一系列的起伏发展最终结束，给人以完全终止的感觉。这种平静到起伏再到平静的过程称为"解决"。处于终止处这个最稳定的音称为"主音"。我们把组成音乐的一些音以主音为中心，围绕一个中心音的一群音的体系称为"调式"。

音乐中的音（一般由七个音组成）以一个音为中心，按照一定的音高关系和倾向性连成一个体系，具有中心意义的音是调式的主音，从主音开始按高低次序排列到高八度（或低八度）的音列，称为音阶。

调式中的音是有倾向性的，其中主音是稳定的，起中心作用，其它音是不稳定的，具有倾向主音的特性。

调式分为大调式和小调式，简称为大调和小调。

二、大调式

大调式以"1"为主音，具有一种明朗、清澈、光辉的色彩和性质。音阶结构如下：

1 = C |1| 2 3 4 5 6 7 |i̇|

　　　主音　　　　　　　　主音

大调式又可分为三种形式：自然大调式、和声大调式与旋律大调式。上面的大调音阶就是自然大调式音阶，它全是由自然音级组成。在自然大调式基础上降低"6"，就成为和声大调式；降低"6"和"7"，则为旋律大调式。以下是三种大调的音阶对比：

自然大调　1 = C　　1　2　3　4　5　6　7　i̇

和声大调　1 = C　　1　2　3　4　5　♭6　7　i̇

旋律大调　1 = C　　1　2　3　4　5　6　7　i̇　♭7　♭6　5　4　3　2　1

上述三种调式中，运用较多的是自然大调，和声大调与旋律大调运用较少，尤其在流行歌曲中很少见。

下面是三种大调歌曲视唱举例：

1. 自然大调

① 《真心英雄》（**李宗盛　曲**）

1 = G 3/4

② 《恰似你的温柔》(梁弘志 曲)

1 = C 4/4

2. 和声大调
《再回首》(卢冠廷 曲)

1 = G 6/8

3. 旋律大调

① 《一整夜》（Lionel Richie 曲）

② 《情人》（理·罗杰斯 曲）

③《马赛曲》(鲁热·德·利勒 曲)

三、小调式

小调式以"6"为主音，具有柔和、暗淡、忧伤的色彩，音阶结构如下：

小调式也可分为三种形式：自然小调、和声小调、旋律小调。上面的小调音阶就是自然小调式音阶，它是全由自然音阶组成。在自然小调式基础上升高"5"，为和声小调式；升高"4"和"5"，则为

旋律小调式。以下是三种小调式的音阶形式的对比：

自然小调　1＝C　 $\underline{6}$　$\underline{7}$　1　2　3　4　5　6

和声小调　1＝C　 $\underline{6}$　$\underline{7}$　1　2　3　4　#5　6

旋律小调　1＝C　 $\underline{6}$　$\underline{7}$　1　2　3　#4　#5　6　♮5　♮4　3　2　1　$\underline{7}$　$\underline{6}$

上述三种调式中，运用较多的是自然小调，其次是和声小调，旋律小调在歌曲中较为少见，在乐曲中主要出现在音阶上行时。

下面是三种小调歌曲视唱举例：

1. 自然小调

①《采蘑菇的小姑娘》（谷建芬　曲）

②《好日子》（李昕　曲）

2. 和声小调

《冬季到台北来看雨》（靳铁章 曲）

1 = F 4/4

3. 旋律小调

① 《小步舞曲》（巴赫　曲）

1=F 3/4

② 《我衷心感谢你》（都仓俊一　曲）

1=♭G 4/4

第三节　民族五声调式

按照纯五度的音程关系排列起来的五个音所构成的调式，称为五声调式。

我国民族调式的特点是以"1、2、3、5、6"五个音为基础的，这五个音在民族音乐中又称为"宫、商、角、徵、羽"。这五个音都可以作为调式的主音，构成五种不同的民族调式，它们分别为宫调式、商调式、角调式、徵调式、羽调式。这五种调式只有五个音，一般不出现"4"和"7"，所以叫五声调式。

下面是五种五声调式的音阶结构：

宫调式　1　2　3　5　6　i

商调式　2　3　5　6　i　2̇

角调式　3　5　6　i　2̇　3̇

徵调式　5　6　i　2̇　3̇　5̇

羽调式　6　i　2̇　3̇　5　6̇

一、宫调（以 C 为主音的宫调式音阶）

1 = C（上行音阶）　1　2　3　5　6　i
　　　　　　　　　宫　商　角　徵　羽　宫
　　　　（下行音阶）　i　6　5　3　2　1
　　　　　　　　　宫　羽　徵　角　商　宫

下面是宫调式歌曲视唱练习：

1.《玫瑰，玫瑰，我爱你》（陈歌辛 曲）

1 = D 4/4

（1 - 1 2 | 3 5 - - | 2· 3 2 1 6 | 5 - 5 - | 1· 2 3 5 |

6 1 - 6 | 1 1 6 5 | 1 1 6 5）‖: 1 - 1· 2 | 3 5 - - |

2· 3 2 1 6 | 5 - - - | 1· 2 3 5 | 6 1 - 6 | 5· 6 1 3 |

2 - - 0 | 3 5 6 1 | 5 6 5 3 | 2 3 5 #4 | 3 - - 0 |

1· 2 3 5 | 6 1 - 3 | 2 - 5 - | 1 - - 0 :‖ 1 - 7 - |

6 - 2 - | 7 - 6 - | 5 - 1 - | 2 3 5 4 | 1 2 3 - |

5 - 6 - | 3 - - 0 | 1 - 7 - | 6 - 2 - | 7 - 6 - |

5 - 1 - | 2 3 5 4 | 1 2 3 - | 5 - 6 - | 2 - - 0 |

‖: 1 - 1· 2 | 3 5 - - | 2· 3 2 1 6 | 5 - - 0 | 1· 2 3 5 |

6 1 - 6 | 5· 6 1 3 | 2 - - - | 3 5 6 1 | 5 6 5 3 |

2 3 5 #4 | 3 - - - | 1· 2 3 5 | 6 1 - 3 | 2 - 5 - |

1 - - 0 :‖（3 5 6 1 | 5 6 5 3 | 2 3 5 4 | 3 - 3 - |

1· 2 3 5 | 6 1 - 3 | 2 - 5 - | 1 - - 0）‖

2.《凤阳花鼓》(安徽民歌)

1 = C 4/4

 5̂3̲ 2̲3̲ 5 - | 3̲5̲ 6̲1̂ 5 - | 5̲5̲ 1̂ 6̲5̲3̲ | 2̲5̲ 3̲2̲ 1 - | 1̲1̲ 6 5̲3̲ |

 2̲1̲ 2̲3̲ 5 - | 5̲5̲ 1̂ 6̲5̲3̲ | 2̲5̲ 3̲2̲ 1 - | 5 5̲3̲2̲ 1̲2̲3̲5̲ | 2̲1̲ 6̲.2̲ 1 - |

 5 3̲2̲ 1̲6̲. 1 | 5 3̲2̲ 1̲6̲. 1 | 5 1̲0̲ 5 1̲0̲ | 5̲1̲ 5̲1̲ 1̲6̲. 1 | 1̲1̲ 1̲6̲. 1 - ‖

3.《我爱你,中国》(郑秋枫 曲)

1 = F 4/4

 5̲1̂ | 1̂ - - 5̲3̲5̲3̲ | 1 5̲.̲ 5 5 | 6 - 6̲5̲ 3̲2̲.1̲ | 3 - - 5̲1̂ |

 2 - 2̲1̂ 5̲ 3̲5̲3̲ | 1 3.̲ 3 - | 5̲.̲7̲2̲ 4 - 3 | 1 - - (5̲6̲7̲ | 1̂ - 1̲7̲6̲3̲ |

 5 - - 6̲6̲7̲ | 6 - 6̲5̲ 4̲3̲2̲ | 3 - - 3̲3̲4̲ | 5 - 5̲3̲ 1̲7̲6̲ | 7 - - 6̲7̲1̲ |

 2.̲ 6̲.̲ 7̲.̲ 5̲.̲ | 1 - -) 5̲6̲ ‖: 3.̲ 5̲ 1̲.7̲ 6̲1̲ | 5̲ - - 1̲2̲ | 3.̲ 6̲5̲ 3̲2̲ 1 |

 3 - - 5̲6̲6̲ | 6.̲ 5̲ 7̲6̲6̲ 7̲1̲ | 2 - - 3̲5̲ | 3 5̲3̲ 2̲2̲ 1̲6̲ | 1 - - 5̲ |

 5.̲ 3̲ 6̲5̲ 1̲2̲ | 3 - - 1 | 6.̲ 6̲5̲ 4̲3̲ | 2 - - 1 | 1̂.̲ 5̲7̲ 6̲6̲ 2̲3̲ |

 4̲5̲ 6̲7̲ 6̲6̲ 7̲1̲ | 2̂ - 2̲1̂ 7̲6̲3̲ | 5 - - 5̲6̲ | 3.̲ 5̲ 1̲.7̲ 6̲1̲ | 5̲ - - 1̲2̲ |

 3.̲ 6̲5̲ 3̲2̲.1̲ | 3 - - 5̲6̲6̲ | 6 - 6̲.̲ 1 | 4̲3̲ 2̲1̲ 6̲5̲ 6̲1̲ | 3.̲ 5̲2̲.̲ 2̲ 3 |

1.
 1 - - (5̲6̲7̲ | 1̂ - 1̲7̲6̲3̲ | 5 - - 5̲6̲ | 3.̲ 5̲2̲.̲ 2̲ 3 | 1 - -) 5̲6̲ :‖

2.
 1 - - 3̲5̲ | 1̂ - - 7̲6̲5̲ | 7 - - 4̲6̲ | 2̂ - 2̲1̂ 7̲6̲3̲ | 5 - - 6̲6̲7̲ |

 1̂ - 3.̲ 6̲ | 4̲3̲2̲6̲ 2̲5̲6̲1̂ | 2̂ - - 5̲6̲ | 7 - 5 4̲3̲ | 1̂ - - - ‖

4.《我的祖国》(刘炽 曲)

1=F 4/4 2/4

1 2 6̣ 5̣ 5· 6 | 3 5 1̇ 6 5 — | 5 6̣ 5̣ 3̣ 2 3 | 5̣ 3̣ 6̣ 1 2 — | 2 5̣ 3̣ 1 6̣ 5̣ 6̣ |

2̣ 6̣ 5̣ 6̣ 3· 2 | 1 2 2 3 5 5 1̇ 6 5 | 5̣ 6̣ 1 2 4· 6 6 | 5 6 3 2 1 — | 2/4 0 5 5 |

1̇ — | 2̇· 1̇ | 6̇ 1̇ 5 7 | 6 — | 5 3 | 1̇ 6 6 | 5 6̣ 1 2 |

3 — | 3 3 5 | 6 6̣ 1̇ | 2̇ 3̇ 1̇ | 2̇· 1̇ | 2̇ 3̇ 5 6 | 7 2̇ 2̇ 6 7 |

5 — | 5 — | 4/4 1 2 6̣ 5̣ 5· 6 | 3 5 1̇ 6 5 — | 5 6̣ 5̣ 3̣ 2 3 | 5̣ 3̣ 6̣ 1 2 — |

2 5̣ 3̣ 1 6̣ 5̣ 6̣ | 2̣ 6̣ 5̣ 6̣ 3· 2 | 1 2 2 3 5 5 1̇ 6 5 | 5̣ 6̣ 1 2 4· 6 6 | 5 6 3 2 1 — ‖

5.《二十年后再相会》(谷建芬 曲)

1=♭E 4/4

(1̇ 1̇ 1̇ 1̇ 1̇ 1̇ 1̇ 2̇ 3̇ | 2̇· 1̇ 2̇ 1̇ 1̇ — | 1̇· 1̇ 2̇ 3̇ 2̇ 1̇ 1̇ 6 | 5 — — — |

1̇ 1̇ 1̇ 1̇ 1̇ 1̇ 1̇ 2̇ 3̇ | 3̇· 2̇ 2̇ 3̇ 2̇ 1̇ 1̇ 2̇ | 1̇· 6 6 6 6 5 6 1̇ | 1̇ — — —) |

1 1 1 2 3 | 0 5 5 5 6 5 5 | 0 3 3 2 2 1 1 6 | 6̣ 5̣ 0 0 0 |

6̣ 1 1 2 1 6̣ | 6̣· 5̣ 5̣ 1 1 0 | 2· 2 2 2 3 6̣ | 7̣ 1 2 0 0 |

3 4 5· 5 5 | 5 1 1 6 5 5 — | 3 2 2 1 2 | 1· 2 1 6̣ 0 6̣ |

1̇· 6 6 5 5· 5 | 6· 5 5 3 3 | 2· 2 2 2 1 5 5 6̣ 1 | 1 — — — |

二、商调（以商为主音）称为"商调式"

1=D（上行音阶） 2 3 5 6 i 2̇
　　　　　　　　商 角 徵 羽 宫 商

（下行音阶） 2̇ i 6 5 3 2
　　　　　　　商 宫 羽 徵 角 商

下面是商调式歌曲视唱练习：

1.《好人一生平安》（雷蕾 曲）

1=F 4/4

$3\ \underline{23}\ 5\ 3\ |\ \underline{\underline{53}}\ \underline{\underline{56}}\ 1\ -\ |\ 6\cdot\ \underline{1}\ \underline{2\underline{6}}\ \underline{123}\ |\ 2\ -\ -\ -\ |$

$2\ 2\ 5\ \underline{\underline{65}}\ |\ 4\ -\ 5\ -\ |\ 6\ \underline{53}\ \underline{235}\ \underline{\underline{161}}\ |\ 2\ -\ -\ -\ |$

$3\ \underline{23}\ 5\ 3\ |\ \underline{\underline{53}}\ \underline{\underline{56}}\ 1\ -\ |\ 6\cdot\ \underline{1}\ \underline{2\underline{6}}\ \underline{123}\ |\ \overset{\frown}{2}\ -\ -\ -\ \|$

2.《绣金匾》(陕西渭南民歌)

$1 = C\ \dfrac{2}{4}$

$\dot{2}\ \underline{\dot{1}\ 6}\ |\ \dot{2}\ \underline{\overset{\frown}{\underline{5\ 3}}}\ |\ \dot{2}\ \underline{\overset{\frown}{\underline{3\ 2}}}\ \dot{1}\ 6\ |\ \dot{2}\ \underline{\overset{\frown}{\underline{3\ 5}}}\ |\ \underline{\overset{\frown}{\underline{3\ 2}}}\ \dot{1}\ |$

$\underline{\overset{\frown}{\underline{6\ 5}}}\ \underline{4\ 2}\ |\ 5\ -\ |\ \underline{6\ \dot{2}}\ \underline{5\ 6}\ |\ \dot{2}\cdot\ \dot{1}\ |\ \underline{6\ \dot{1}}\ \underline{6\ 5}\ |\ 4\cdot\ 5\ |\ 6\ \underline{6\ \dot{2}}\ |$

$\underline{\overset{\frown}{\underline{6\ 5}}}\ \underline{4\ 3}\ |\ 2\cdot\ 5\ |\ 2\ -\ |\ \dot{2}\ \underline{\dot{1}\ 6}\ |\ \dot{2}\ \underline{\overset{\frown}{\underline{5\ 3}}}\ |\ \dot{2}\ \underline{\overset{\frown}{\underline{3\ 2}}}\ \dot{1}\ 6\ |$

$\dot{2}\ \underline{\overset{\frown}{\underline{3\ 5}}}\ \underline{\overset{\frown}{\underline{3\ 2}}}\ \dot{1}\ |\ \underline{\overset{\frown}{\underline{6\ 5}}}\ \underline{4\ 2}\ |\ 5\ -\ |\ \underline{6\ \dot{2}}\ \underline{5\ 6}\ |\ \dot{2}\cdot\ \dot{1}\ |\ \underline{6\ 7}\ \underline{6\ 5}\ |$

$4\cdot\ 5\ |\ 6\ \underline{6\ \dot{2}}\ |\ \underline{\overset{\frown}{\underline{6\ 5}}}\ \underline{4\ 3}\ |\ 2\cdot\ 5\ |\ 2\ -\ |\ \dot{2}\ \underline{\dot{1}\ 6}\ |\ \dot{2}\ 5\ |$

$\underline{4\cdot\underline{5}}\ \underline{\overset{\frown}{\underline{3\ 2}}}\ \dot{1}\ |\ 6\ \dot{1}\ |\ \dot{2}\ \underline{\overset{\frown}{\underline{3\ 5}}}\ |\ \underline{\overset{\frown}{\underline{3\ 2}}}\ \dot{1}\ |\ \underline{\overset{\frown}{\underline{6\ 5}}}\ \underline{4\ 2}\ |\ 5\ -\ |\ \underline{6\ \dot{2}}\ \underline{5\ 6}\ |$

$\dot{2}\cdot\ \dot{1}\ |\ \underline{6\cdot\dot{1}}\ \underline{6\ 5}\ |\ 4\cdot\ 5\ |\ 6\ \underline{6\ \dot{2}}\ |\ \underline{\overset{\frown}{\underline{6\ 5}}}\ \underline{4\ 3}\ |\ 2\cdot\ 5\ |\ 2\ -\ \|$

3.《闹新年》(陕西民歌)

$1 = C\ \dfrac{2}{4}$

$\underline{\dot{2}\ \dot{1}\ 6}\ \dot{2}\ |\ \underline{5\dot{2}\dot{1}6}\ 5\ |\ \underline{\dot{2}\ \dot{2}}\ \underline{6\ \dot{2}}\ |\ \underline{6543}\ 2\ |\ \underline{\dot{2}\ \dot{2}}\ \underline{6\ \dot{2}}\ |\ \underline{6543}\ 2\ |\ \underline{6545}\ 6\ |\ \underline{6543}\ 2\ |$

$\underline{\dot{2}\ \dot{2}}\ \underline{6\ \dot{2}}\ |\ \underline{6543}\ 2\ |\ \underline{\dot{2}\ \dot{2}}\ \underline{6\ \dot{2}}\ |\ \underline{6\dot{1}6\dot{1}}\ \dot{2}\ |\ \underline{5\ 6}\ \underline{5\ 6}\ |\ \underline{6543}\ 2\ |\ \underline{6545}\ 6\ |\ \underline{6543}\ 2\ |\ \overset{\frown}{\dot{2}}\cdot\ 0\ \|$

4.《坐上火车浪西宁》（回族民歌）

1 = F 2/4

2 25 6116 | 5 5 | 2 25 6116 | 5 50 | i 6·i | 2·3 2 | i6i 2321 |

6 6 | i2 — | 2 — | 5 6·i | 22 i2i6 | 55 4245 | 5i 6543 | 2 2 ‖

5.《下四川》（甘肃民歌）

1 = C 2/4

6 6161 | 6 23 | 6 — | 6 2̇766 | 53 | 56· 6 | 2̇766 |

53 2 | 2· 35 | 32 16 | 6 23 | 6 56 | 653 235 | 3232 7·6 |

6 — | ³5 3212 | 6 23 | 6 56 | 653 235 | 3232 7·6 | 6 — ‖

6.《绣荷包》（山西民歌）

1 = G 2/4

2 2 5 6 | ²#¹2 — ³ | 523 216 | 5 — |

6 2 5 | 2316 5 | 116 565 | 556 35 | ²#¹2 — ‖

7.《兵哥哥》（羊鸣 曲）

1 = B 4/4

(2̇5 5 — 4̇3 | 2̇ — — — | 5 5 i2 4̇3 | 2̇ — — 2̇i | 6· 22 6 |

62̇ 2̇2̇ 6 | 6 — i — | 2̇ — — —) | 5 3̇2̇ 2̇ i6 | 566 — 0 |

5 3̇2̇ 2̇ i6 | 566 — 0 | 6 22̇ 2̇ | 2̇5 65 2̇2̇ | 2̇ 2̇ i765 |

6 — — — | 6 — — 5 | 5 — 3̇2 | i6 3̇2 35 | 2̇ 2̇ — i6 |

三、角调（以角为主音）称为"角调式"

角调式上行音阶　3 5 6 i 2̇ 3̇
　　　　　　　　　角 徵 羽 宫 商 角

角调式下行音阶　3̇ 2̇ i 6 5 3
　　　　　　　　　角 商 宫 羽 徵 角

下面是角调式歌曲视唱练习：

1.《花儿为什么这样红》（雷振邦 曲）

2.《一根竹竿容易弯》（湖南民歌）

3.《一粒下土万担收》（江苏民歌）

4.《姐在田里薅豆棵》（安徽民歌）

5. 《爱情湖》（王祖皆、张卓娅　曲）

四、徵调（以徵为主音）称为"徵调式"

徵调式上行音阶　５ ６ １ ２ ３ ５
　　　　　　　　徵 羽 宫 商 角 徵

徵调式下行音阶　５ ３ ２ １ ６ ５
　　　　　　　　徵 角 商 宫 羽 徵

下面是徵调式歌曲视唱练习：

1. 《山不转水转》（刘青　曲）

2. 《弯弯的月亮》（李海鹰　曲）

3.《南泥湾》（马可 曲）

1=E 2/4

4. 《四季歌》（贺绿汀曲）

1=G 2/4

32 35 | 16 53 | 2· 32 | 116 12 | 16 53 | 5 — | 6 15 |

6·1 23 | 21 65 | 6 — | 6·1 23 | 21 65 | 3·5 16 | 5 — ‖

5. 《十送红军》（江西民歌）

1=C 2/4

55 6165 | ⁵₇35 (3532) | 1 12 | 323 1 | 2 (25 2523) | 1 12 | 323 | 23 (2321) |

6156 76 | 5 (32 2123) | 5 56 | 13 | 21 (76) | 55 6165 | ⁵₇35 (3532) |

11 223 | 2·3 535 | 2 21 | 6561 | 2 (25 2523) | 11 | 23 | 565 ⁵₇3 |

1165 356 | 1 — | 1 12 | 323 | 23 (2321) | 6156 76 | 5 — ‖

6. 《走西口》（陕北民歌）

1=G 2/4

(5·2 1·276 | 15643 2·3 | 2·325 176 | 1 5 | ~6 | 5 — ‖: 553 1276 |

61 5 35 | 6·661 5632 | 35 1 | 6 | 23 5 | 31 | 656 16 | 4·245 2116 |

12 5 ~6 5 | — :‖ 171 25 | 171 2 | 545 62 | 4332 5 |

567 1·2 | 176 15 | 565 ⁵₇4 | 432 511 | 71 | 2·3 | 126 ~6 5 |

5 — ‖ 126 ~6 5 | 5 | 321 | 71 | 2·3 | 126 ~6 5 | 5 — ‖
D.S. rit.

7. 《好收成》(羊鸣 曲)

1=A 4/4 2/4

(5·5 55 15 61 | 2·2 23 52 35 | 5·5 52 2 0) | 66 5 — — |

66 5 — — | 3·5 35 66 5 | 3·5 35 66 5 | 6 — 7 6 |

5 5 — 3 | 5 — — — | 5 — — — | 5 676 5 5 3 |

5 676 5 — | 11 65 5 35 | 52 2 — — | 55 676 5 5 3 |

5 616 1 — | 22 35 32 76 | 6 5 — — | 1 16 56 11 | 2/4 (56 11) |

4/4 2 2 61 22 | 2/4 (61 22) | 4/4 03 33 23 55 | 5 57 11 06 | 53 56 1 2 |

3 — 7· 6 | 5 — — — | 66 5 — — | 66 5 — — | 35 35 66 5 |

5 35 66 5(35 | 2/4 66 5) | 4/4 66 5 — — | 66 5 — — | 35 35 66 5 |

5 35 66 5(35 | 2/4 66 5) | 4/4 5 — 6 76 | 5 — — 56 | 1·1 16 5 35 |

52 2 — — | 5· 7 2 32 | 1 — — 61 | 2·2 22 2 5 | 5 — — — |

5 — 6 76 | 5 — — 56 | 1·1 16 5 35 | 52 2 — — | 5· 7 2 32 |

1 — — — | 2·2 22 2 53 | 5 — — — | 5 0 0 0 ‖

五、羽调（以羽为主音）称为"羽调式"

羽调式上行音阶　6　1　2　3　5　6
　　　　　　　　　羽　宫　商　角　徵　羽

羽调式下行音阶　6　5　3　2　1　6
　　　　　　　　　羽　徵　角　商　宫　羽

下面是羽调式歌曲视唱练习：

1.《北京的金山上》（藏族民歌）

1 = C 2/4

（1̇ 6̇1̇ 2̇3̇ | 6 6 5 3 | 3 5 6 1̇ | 2̇ 2̇1̇1̇6 | 6· 2̇1̇ | 6 6 6 ） |

6 6 1̇ | 3̇ 3̇ 2̇ | 1̇ 2̇ 3̇ | 3̇ 2̇ 2̇ 1̇ 1̇ 6 | 6 — | 6 — 1̇/2̇ |

3̇ 2̇ 1̇ 6 | 1̇ 2̇ 3̇ | 6 1̇ 2̇ | 6 6 5 5 3 | 3 — | 3 — |

6 6 5 3 | 6 6 5 3 | 6 6 6 1̇ 3̇ 3̇ | 3̇ 2̇ 2̇ 1̇ 1̇ 6 | 6 — | 6 — |

1̇ 6̇1̇ 2̇3̇ | 6 6 5 3 | 3 5 6 1̇ | 2̇2̇2̇ 2̇1̇1̇6 | 6 — | 6· 2̇1̇ | 6 6 6 ‖

2.《草原赞歌》（吴应炬 曲）

1 = E 2/4

（6· 3 5 | 6 6 | 3· 6 6 2 | 3 3 | 3 3 5 6 6 | 5 3 2 2 | 1·2 3 5 1 |

6̣ 6̣ 0 ） | 6 6 2 2 2 | 3 6 2 2 | 1·2 3 6 | 2·3 2 0 | 1 1 2 3 6 | 2 1 6̣ 6̣ |

5̣·6̣ 2 3 1 | 6̣ — | 2 2 2 2 2 | 3 6 2 2 | 1·2 3 6 | 2·3 2 0 | 1 1 2 3 6 |

2 1 6̣ 6̣ | 5̣·6̣ 2 3 1 | 6̣ — | 6· 3 5 | 6 6 | 3· 6 6 2 | 3 3 | 3 3 5 6 6 |

5 3 2 2 | 1·2 3 5 1 | 6̣ 2·3 | 6· 1̇ | 6 0 | 2 — | 2· 2 | 1 2 3 5 |

3 3 0 | 6̣ 6̣ 5̣ | 3 — | 6· 1̇ | 1 6̣ | 2· 2 | 2 2 5 | 3·6 2 5 |

```
3  —  | 6  —  | 6· 5 | 3  6 | 2  20 | 33 5 | 21 2 | 3·6 22 |

1·2 33 | 31 6 | 3·5 15 | 6 — | 3·6 22 | 1·2 33 |

53 2 | 3·5 23 | 56 i | 6 — | 6 — | 6 0 ‖
```

3.《满怀深情望北京》(秦咏诚 曲)

1 = F 2/4

```
(0 7̲6 6 2̇ | i 76 53 | 2326 12 | 3·  5 | 6 2̇ | i653 | 6· 53 | 235 3216 |

61 35) ‖: 6 6 2̇ | i 76 53 | 23212 3 i7 | 6 — | 6 1 2 | 376 53 |

5·3 2613 | 2 — | 3·3 66 | i65 3 | 2·5 321 | 2316 6 | 0 1 2 |

4·2 46 | 5· 3 | 5·6 7̲2i6 | 6 — | 6 — | 6 3·3 | 67 65 |

5·3 25 | 3 — | 2 6 | 26 53 | 2·3 61 | 2 — | 6 6 2̇ |

i 76 | i4 5 | 6 i | 55 i3 | 2· i | 53 56 | 6 — ‖

6(7̲6 6 2̇ | i 76 53 | 235 3216 | 6 1 35) :‖ 53 56 i | 6 — | 6 — | 6 0 ‖
```

4.《放马山歌》(云南民歌)

1 = C 2/4

```
3̲·3̲ 3̲2̲1 | 3·332 1232 | 2·1 6 | 3·3 321 | 221 6 | X X |

221 6 | 3·3 321 | 3·332 1232 | 2·1 6 | 3·3 321 | 221 6 |

6321 335 | 221 661 | 3332 353 | 2321 6·1 | 6321 6 :‖ 221 6·1 | 221 6 ‖
```

5.《映山红》(傅庚辰　曲)

1=♭B 2/4

(下略 — 数字简谱)

6.《让我们荡起双桨》(刘炽　曲)

1=♭E 2/4

第四节　歌曲中的转调

一、什么是转调

是指音乐进行中，从一个调进入另一个调叫转调。转调是音乐的主要表现手法之一，丰富的转调会大大增加音乐的新鲜感，使之更富有表现力。

从转调中两个以上的调关系来看，有调号相同或只差一个调记号的近关系转调，如歌曲《鲁冰花》从1=♭B转1=♯F；有相差两个或两个以上调记号的远关系转调，如歌曲《你的微笑》从1=G转1=E，相差三个调记号；歌曲《那天晚上》从1=♯C转1=D，相差五个调记号。

从转调的时间上来看，有暂时的转调（也称为离调），也有较长时间的转调，有转到新调后重新转回原调的，也有结束在新调上的。如上面提到的歌曲《鲁冰花》从1=♭B转到1=♯F后又转到1=♭B；而歌曲《那天晚上》，从1=♯C转到1=D后就结束在转调后的新调上。

从转调的方式上来看，有通过某种媒介平稳转入的，也有不通过任何媒介突然转入的。前者给人以平稳、自然之感，后者具有突然性，给人以强烈的色彩对比。

二、转调视唱练习

1. 《鲁冰花》（陈阳　曲）

2.《你的微笑》(飞儿乐团 曲)

1=G转E 4/4

(sheet music notation)

3.《那天晚上》(林龙 曲)

1=♯C转D 4/4

(sheet music notation)

4.《阳光灿烂的日子》(苏佳 曲)

1=♭A转A 4/4

（简谱略）

5.《你的样子》(罗大佑 曲)

1=D转♭E 4/4

（简谱略）

6.《遇见》(林一峰 曲)

1=G转♭B 4/4

（简谱略）

第六章 常用的提示记号

第一节 速度记号与力度记号

一、速度记号

音乐进行的快与慢称为速度。用来标明乐曲在进行中快慢的记号称为速度记号。

音乐的速度对于表现乐曲的情绪、塑造音乐形象具有重要的意义。例如：慢速与中速的歌曲常用于表现抒情及乡村音乐风格，如颂歌、挽歌、葬礼曲及对往事的回忆等，而欢快、激情、雄壮的情绪通常用较快的速度表现。因此，乐曲速度把握恰当与否，对音乐作品情绪的表达、形象的呈现显得至关重要。

1. 常用速度记号

	中文	意大利文	每分钟拍数
慢 速	庄板（极慢）	*Grave*	40—44
	广板	*Largo*	46—50
	慢板	*Lento*	52—54
	柔板	*Adagio*	56—60
	小广板	*Larghetto*	60—64
	行板	*Andante*	66—70
中 速	小行板	*Andantino*	69—82
	中板	*Moderato*	84—94
快 速	小快板（活泼）	*Allegretto*	96—120
	快速、有生气	*Vivace*	132—150
	急速	*Presto*	160—200
变化速度	渐慢	*rall.* 或 *rit.*	
	转慢	*riten.*	
	渐快	*accel.*	

以上记号只是标明乐曲的速度，视唱时一般要借助节拍器来确定速度。在简谱记谱中，标记准确速度一般用 ♩=90、♩=120 等标记，表示以四分音符为一拍，每分钟唱奏 90、120 拍。

2. 以节拍器为标准进行视唱练习

① 《隔山唱歌山答应》（雷振邦 曲）

$6 \quad \underline{6\overset{.}{3}\overset{.}{2}} \mid 1 \quad - \mid \underline{5\;6} \quad \underline{5} \mid \underline{2\,1} \quad \underline{7\,\overset{.}{6}} \mid 1 \quad \underline{\overset{.}{6}\,\overset{.}{3}} \mid \overset{.}{5} \quad - \mid (\underline{5\;6} \quad \underline{3\;5} \mid$

$\underline{2\,1} \quad \underline{7\,\overset{.}{6}} \mid \underline{5\,\overset{.}{6}} \quad \underline{1\,3} \mid \overset{.}{5} \quad -) \mid \underline{5\,5} \quad \underline{6\,5\,6} \mid \dot{1} \quad \underline{7\,6} \mid \underline{\dot{1}\,5\,5} \quad \underline{4\,3\,2} \mid 5 \quad - \mid$

$\underline{6\;5} \quad 6 \mid \underline{4\;3} \quad 2 \mid \underline{3\cdot 2} \quad \underline{1\,7\,\overset{.}{6}} \mid 2 \quad - \mid \underline{5\,5} \quad \underline{6\,5\,6} \mid \dot{1} \quad \underline{7\,6} \mid \underline{5\cdot6} \quad \underline{4\,3\,2} \mid$

$5 \quad - \mid \underline{6\;5} \quad 6 \mid \underline{4\;3} \quad 2 \mid \underline{2\;3} \quad \underline{7\,\overset{.}{6}} \mid \overset{\frown}{1} \quad - \mid 1 \quad - \parallel$

③《小燕子》(王云阶 曲)

$1 = C \quad \frac{4}{4}$ 小行板

$\underline{3\;5} \quad \underline{\dot{1}\;6} \quad 5 \quad - \mid \underline{3\;5} \quad \underline{6\;\dot{1}} \quad 5 \quad - \mid \dot{1}\cdot \quad \underline{\dot{3}\;\dot{2}} \quad \dot{1} \mid \underline{\dot{2}\;\dot{1}} \quad \underline{6\;\dot{1}} \quad 5 \quad - \mid 3\cdot \quad \underline{5} \quad \underline{6\;5\;6} \mid$

$\dot{1} \quad \underline{\dot{2}\;5} \quad 6 \quad - \mid \underline{3\;2} \quad 1 \quad 2 \quad - \mid 2 \quad \underline{2\;3} \quad 5 \quad 5 \mid \dot{1} \quad \underline{2\;3} \quad 5 \quad - \mid \underline{3\;5} \quad \underline{\dot{1}\;6} \quad 5 \quad - \mid$

$\underline{3\;5} \quad \underline{6\;\dot{1}} \quad 5 \quad - \mid \dot{1}\cdot \quad \underline{\dot{3}\;\dot{2}} \quad \dot{1} \mid \underline{\dot{2}\;\dot{1}} \quad \underline{6\;\dot{1}} \quad 5 \quad - \mid 3\cdot \quad \underline{5} \quad \underline{6\;5\;6} \mid \dot{1} \quad \underline{\dot{2}\;5} \quad 6 \quad - \mid$

$3\cdot \quad \underline{\dot{1}\;6} \quad 5 \mid \underline{3\;2} \quad 1 \quad 2 \quad - \mid 2\cdot \quad \underline{3} \quad \overset{\frown}{5} \quad - \mid \underset{5}{\overset{6}{}} \mid \dot{1}\cdot \quad \underline{\dot{3}\;\dot{2}} \quad \dot{1} \mid \underline{\dot{2}\;\dot{1}} \quad \underline{5\;6} \quad \dot{1} \quad - \parallel$

④《红星歌》(傅庚辰 曲)

$1 = D \quad \frac{2}{4}$ 小快板

$(5\cdot \quad \underline{5\;5} \mid 5\cdot \quad \underline{5\;5} \mid \underline{\dot{1}\;\dot{2}\;\dot{1}} \quad \underline{6\;\dot{1}\;6} \mid \underline{5\;6\;5} \quad \underline{3\;5\;3} \mid \underline{2\cdot\,\underline{5}} \quad \underline{1\,2\,3\,4}) \mid \underline{5\cdot 5} \quad \underline{5\;6} \mid 5 \quad - \mid$

$6 \quad \underline{3\;2} \mid 1 \quad - \mid \underline{1\cdot 1} \quad 6 \mid 6\cdot \quad \underline{\dot{1}} \mid \underline{6\;5} \quad \underline{4\;3} \mid 2 \quad - \mid \underline{5\cdot\,5} \quad \dot{1} \mid \dot{1} \quad - \mid$

$6 \quad \underline{6\cdot 5} \mid 3 \quad - \mid \underline{2\cdot 2} \quad \underline{6\;5} \mid \underline{4\;3} \quad \underline{2\;1} \mid 5 \quad - \mid 5 \quad - \mid \underline{5\cdot 5} \quad \dot{1} \mid$

$\dot{1} \quad - \mid \dot{2} \quad \underline{\dot{2}\cdot\dot{1}} \mid 6 \quad - \mid \underline{5\cdot\,\dot{1}} \quad \underline{6\;5} \mid 3 \quad \underline{3\;2} \mid 1 \quad - \mid 1 \quad - \mid$

$3\cdot \quad \underline{5} \mid \underline{1\;7} \quad \underline{6\;5} \mid 1 \quad - \mid 1 \quad \underline{1\;2} \mid 3 \quad \dot{1} \mid \dot{1} \quad 7 \mid \underline{6\;5} \quad 6 \quad - \mid$

$\overset{\frown}{6} \quad - \mid 6\cdot \quad \underline{\dot{1}} \mid 4 \quad 3 \mid 2 \quad - \mid 2 \quad \underline{3\;5} \mid 6 \quad \dot{2} \mid \dot{1} \quad \underline{7\;6} \mid$

二、力度记号

在音乐中，音的强弱称为力度。音乐的力度与音乐中其它要素一样，是塑造音乐形象和表达音乐内容的重要手段。是用来标记力度强弱的记号称为力度记号。

1. 常用力度记号

ppp	*pp*	*p*	*mp*	*mf*	*f*	*ff*	*fff*	>	<
最弱	很弱	弱	稍弱	稍强	强	很强	最强	渐弱	渐强

2. 带有力度记号视唱练习

① 《唱支山歌给党听》（践耳 曲）

稍快 昂扬地

② 《牡丹之歌》（唐诃、吕远 曲）

$1=F$ $\frac{4}{4}$

③《花儿与少年》(青海民歌)

④《父老乡亲》(王锡仁 曲)

⑤《阿拉木汗》（新疆民歌）

[乐谱：1=F 4/4]

⑥《达阪城的姑娘》（新疆民歌）

[乐谱：1=A 2/4]

第二节 表情术语

一、什么是表情术语

表情术语是指在唱（奏）时要求的文字标记。表情术语的作用主要为帮助演唱（奏）者更好、更快地理解和表达音乐作品的情感。

表情术语是用最集中概括的语言来标明歌曲表现的要求，通常为形容词和副词。简谱中的表情术语一般采用中文，标记在歌曲的开始或各段之前。如欢快地、强悍地、悲伤地、辽阔的等。

二、带有表情术语的视唱练习

1.《女儿歌》（赵季平 曲）

[乐谱：1=A 2/4]

深情诉说地

2. 《啊，故乡》（吕其明 曲）

$1=F$ $\frac{3}{4}$ $\frac{2}{4}$

怀念地

3.《生活是这样美好》(郑秋枫　曲)

1 = D 4/4

欢快 活泼地

(1 35 1̇ 7 ♭6 5 | 2 45 76 54 3 | 1 35 1̇ 3̇ 1̇ 7 1̇ 2̇ | 1̇ 76 5 67 1̇ 76 5 67 |

1̇ 76 5432 1 0 5 | 13 13 13 13) | 0 1 3 5 1̇ 1̇ | 777 67 5 — |

0 6 2̃ 4 65 | 3 21 3 — | 0 1 3 5 1̇ 1̇ | 777 7 1̇ 2̇ — |

0 7 5 6 2̇ 2̇ | 7 5 1̇ — | 112 34 56 5 | 1̇·1̇ 76 5 — |

112 34 56 3 | 5·4 32 3 — | 112 34 56 5 | 776 7 1̇ 2̇ — |

1̇ 76 5 67 1̇ 76 5 67 | 1̇ 76 5432 1 0 | 1 1̇ 1̇ — | 7 67 5 — |

3· 5 3· 5 | 44 5 2̇ — | 1 1̇ 1̇· 3 | 4 5 7 — |

6 6 6 7 2 | 3 #4 5 — | 11 12 3 5 | 1̇ 2̇ 3̇ — | 2̇ 2̇ 2̇ 6 7 7 5 5 |

1̇ — — 0 | 112 34 56 5 | 1̇·1̇ 76 5 — | 112 34 56 3 | 5·4 32 3 — |

a temp

112 34 56 5 | 776 7 1̇ 2̇ — | 1̇ 1̇ 76 7 1̇ 7 1̇ 2̇ | 3̇ — — — | 2̇ 1̇ 76 5432 15 1̇ 0 ‖

4.《中国，我可爱的家乡》(孟庆云　曲)

1 = F 4/4

亲切、轻快、自豪地

(X X XX XXX X | X XXX XXX X | 3 23 321 | 33 23 0 0 | 5̣ 6̣1 16̣5̣ |

5̣5̣ 6̣1 0 0 | 323 434 | 555 5 — — | 1̇ 0 0 0 0) | 3 23 321 |

1 65 5̣ 5̣61 | 11 6·5̣ 53· | 3 — 0 0 | 3 23 321 | 1 5̃66 5 53 |

5. 《翻身农奴把歌唱》（阎飞 曲）

1 = F 2/4

深情地

第三节　其他提示记号

一、延长记号

延长记号用 ⌒ 标记。延长记号通常有三种用法：

1. 记在音符和休止符的上面，如：$\overset{\frown}{1}$、$\overset{\frown}{0}$，表示该音符或休止符可根据作品表现的要求而自由延长时值。

2. 记在小节线上，表示两小节之间要休止片刻。

3. 记在双纵线上，表示乐曲到此结束。因为这种记号通常标记在乐曲的中间部分，因此也称"中途终止记号"。

二、延音线记号

延音线记号用 ⌒ 标记。延音线记号通常有两种用法：

1. 延音线：连接两个或两个以上相同音高的音符，唱（奏）成一个音，其时值与拍数为几个音符之和。

2. 圆滑线：连接两个或两个以上不同音高的音符，使其唱（奏）得连贯、圆滑。在歌曲中，一字多音的旋律分句常用连线；在管弦乐曲中，则表示连奏或一口气奏完。

三、保持音记号

保持音记号又称持续音记号。用短横线"-"记在音符的上方，表示该音符稍强并充分保持其音值，即表示该音要唱（奏）得饱满有力。

四、顿音记号

顿音记号也称断音记号，在简谱中用 ▽ 或 ▼ 标记。记有顿音记号的音符都应唱（奏）得短而富有弹性。顿音记号有以下两种：

1. 在音符上方加记一个空心小三角 ▽，表示演唱（奏）原音符时值的 $\frac{1}{2}$。

2. 在音符上方加记一个实心小三角 ▼，表示唱（奏）原音时值的 $\frac{1}{4}$。

五、长休止记号

两小节以上的休止，可以用长休止记号来表示，长休止记号为 ⊢—²—⊣，上方 2 表示休止两小节。在器乐曲谱中常用长休止记号。

六、换气记号

换气记号一般标记在乐谱中音符的后面，用记号 V 标记，表示在此处换气。

七、反复记号

反复记号一般用于数小节以上的重复，更多的是用于段落或全曲的重复。

常见的反复记号：

1. 从头反复用 ":‖" 表示。

记谱：A | B | C | D :‖　　奏法：A | B | C | D | A | B | C | D ‖

2. 中途反复用 "‖: :‖" 表示。

记谱：A ‖: B | C :‖ D ‖ 奏法：A | B | C | B | C | D ‖

3. 反复跳跃记号用"| C :‖ D ‖"表示。

记谱：A | B | C :‖ D ‖ 奏法：A | B | C | A | B | D ‖

4. *D.C.*表示从头反复到*Fine.*（终止）或⌢‖结束。

记谱：A | B ‖ C | D ‖ 奏法：A | B | C | D | A | B ‖
　　　　　　Fine.　　*D.C.*

5. *D.S.*表示从的※反复到*Fine.*或⌢‖处结束。

记谱：A | B | C ‖ D ‖ 奏法：A | B | C | D | C ‖
　　　　　　Fine.　*D.S.*

6. ⊕为反复跳进记号，一般会出现两个。标记在乐曲中间某一部分。

记谱：A | B | C | D ‖ 奏法：A | B | C | D | A | B | D ‖
　　　　　　　　　　　　　D.S.

八、带有各种记号的视唱练习

1.《游子吟》（马丁　曲）

$1 = B \ \frac{2}{4}$

2.《挥着翅膀的女孩》(陈光荣 曲)

$1=\flat B$ $\frac{4}{4}$

3.《洪湖水，浪打浪》(张敬安、欧阳谦叔 曲)

$1=F$ $\frac{4}{4}$ $\frac{2}{4}$ $\frac{3}{4}$

中速

4. 《拷红》（金玉谷 曲）

5. 《天涯歌女》（贺绿汀 曲）

6.《边疆处处赛江南》(田歌 曲)

第七章 视谱唱词

第一节 视谱唱词的定义

视谱唱词的含义为看谱即唱歌词。视谱唱词的最高层次为不用哼唱曲调就能准确、连贯、完整地将歌词演唱出来，并能将歌曲的内容与情绪有理解、有表情地表现出来，也就是说一次性的表达成功。要做到这一点，需采用正确而科学的方法，由浅入深、由易到难、有步骤地训练才能达到这种层次。

初学者应选择一些曲调简单、节奏鲜明而富有规律性、歌词简单明了、感觉朗朗上口的歌曲，如儿童歌曲、群众歌曲等。练唱的速度不宜过快，随着视谱唱词能力的逐步提高，所选择的歌曲难度也可随之加大。

在开始练唱歌曲时，可用单个衬词来哼唱旋律，以此了解旋律走向，找到旋律感觉，为演唱歌词打下基础。在视谱过程中，视线要有一定的提前量，即在哼唱前一小节时应着眼于下一小节，以免在练唱过程中情绪紧张，出现前后脱节的不良现象。当旋律较为熟悉后，可按歌词与旋律节奏关系默唱歌词，然后将歌词融入旋律之中进行演唱。开始时会发现歌曲中部分难点不易演唱，主要表现为词曲结合不够和谐，这时应首先找出结合不好的原因，再对其做有针对性的重点练习，整体达到某种连贯的程度。最后应着眼于标记在乐谱上的各种力度、速度记号等，最终要做到有理解、有表情地把歌曲演唱成功。

第二节 视谱唱词的具体方法

一、如何提高视谱唱词的能力

视谱即唱词，不仅需要有较高的视唱水平，还必须具有较强的视谱唱词的能力，即不用哼唱曲谱就能准确地将歌词演唱出来。提高视谱唱词能力应注意以下几点：

1. 要熟练地掌握简谱记谱和读谱的方法，并具有一定的视唱能力，同时还应懂得基本乐理知识。

2. 要有一心二用的能力。在平时的生活、学习中要有意识对此能力进行培养。我们可以分为两个步骤进行：

第一步用单个的衬词哼唱曲调。刚开始练习视谱唱词时，用单个的衬词"啦"来替代唱名哼唱。这样可以使你感觉到，你视唱的不再是一个个的唱名，而是随音乐流动的衬词。

如歌曲《踏浪》（古月　曲）

第二步则直接套唱歌词。练习前最好先把歌词多读几遍，以便于视唱时对歌词的熟练程度。

```
6̣ 6̣1 234 3  2 | 6̣ 6̣1 234 3  —  | 6̣ 6̣1 234 3  2 | 312 17̣ 6̣ — |
小小的 一片  云 呀,  慢慢的  走过   来,     请你么 歇歇  脚 呀,  暂时  停下 来,

6 33 6 33 6  356 | 532 15 3  —  | 6̣ 6̣1 234 3  2 | 312 17̣ 6̣ — ‖
山上的 山花儿 开 呀,   我才 到 山上 来,   原来么 你也是 上 山, 看那 山花 开。
```

除以上两个步骤外,还要注意的是视线的提前量,也就是在唱第一小节时,眼睛要开始看第二小节,依次推下去。用这种方法在视谱唱词时就不会导致情绪紧张,但是培养这样的视唱能力是需要长时间的练习。在练习中不要急于求成,要循序渐进,先慢后快、先易后难。

二、用衬词、套词视唱练习

1.《草原上升起不落的太阳》(**美丽其格　词曲**)

1 = A 2/4

衬词视唱

```
6̣  6̣ 6̣ | 2· 3 | 3  2·1 | 6̣  —  | 2 2  1·2 | 3  5 3 | 6  —  | 6  — |
啦 啦啦  啦  啦  啦 啦啦  啦       啦啦 啦啦  啦  啦啦  啦      啦

3  12 | 3·  6 | 3  2·1 | 3·  5̣ | 6  5·6̣ | 2  3·1 | 6̣  —  | 6̣ — ‖
啦 啦啦  啦   啦  啦  啦啦  啦   啦   啦 啦啦  啦  啦啦  啦       啦
```

套词视唱

```
6̣  6̣ 6̣ | 2· 3 | 3  2·1 | 6̣  —  | 2 2  1·2 | 3  5 3 | 6  —  | 6  — |
蓝 蓝的  天  上  白  云  飘,            白云 下  面  马儿  跑。

3  12 | 3·  6 | 3  2·1 | 3·  5̣ | 6  5·6̣ | 2  3·1 | 6̣  —  | 6̣ — ‖
挥 动  鞭   儿  响  四   方,       百鸟   齐  飞   翔。
```

2.《东方红》(**陕北民歌**)

1 = F 2/4

衬词视唱

```
5  56 | 2  — | 1  16 | 2  — | 5  5 | 6̣1 65 | 1  16 | 2  — |
啦 啦啦 啦     啦 啦啦 啦     啦 啦  啦啦 啦啦 啦  啦啦 啦

5  2 1 | 7̣6̣ 5̣ | 5  2 | 32 1 | 16 | 23 21 | 21 7̣6̣ | 5̣  —  | 5̣  0 ‖
啦 啦啦 啦啦 啦  啦 啦 啦啦 啦 啦啦 啦啦 啦啦 啦啦 啦啦 啦         啦
```

套词视唱

| 5 5̂6 | 2 — | 1 1̂6̇ | 2 — | 5 5 | 6̇1 6̇5 | 1 1̂6̇ | 2 — |
| 东 方 红 | 太 阳 | 升, | | 中 国 | 出 了 | 个 毛 | 泽 东, |

| 5 2 | 1 7̇6̇ | 5 5 | 2 3̂2 | 1 1̂6̇ | 2̂3 2̂1 | 2̂1 7̂6̇ | 5 — | 5 0 |
| 他 为 | 人 民 | 谋 幸 | 福, | 呼儿 | 咳 呀, | | 他是人民大 | 救 星。|

3.《娃哈哈》（石夫 词曲）

1 = F 2/4

衬词视唱

| 6̇33 33 | 4̂45 3 | 222 21 | 2̂23 6 | 222 2̂67̇ | 111 17̂6̇ |
| 啦啦啦 啦啦 | 啦啦 啦 | 啦啦啦 啦啦 | 啦啦 啦 | 啦啦啦 啦啦啦 | 啦啦啦 啦啦 |

| 7̇77̇ 7̂2̇17̇ | 6̇6̇ 6̇ | 22 2̂67̇ | 11 17̂6̇ | 7̇77̇ 7̂2̇17̇ | 6̇6̇ 6̇ ‖
| 啦啦啦 啦啦啦 | 啦啦 啦 | 啦啦 啦啦啦 | 啦啦 啦啦 | 啦啦啦 啦啦啦 | 啦啦 啦 |

套词视唱

| 6̇33 33 | 4̂45 3 | 222 21 | 2̂23 6 | 222 2̂67̇ | 111 17̂6̇ |
| 我们的 祖国 | 是 花 园, | 花园里 花朵 | 真鲜 艳, | 和暖的 阳光 | 照耀着 我们 |

| 7̇77̇ 7̂2̇17̇ | 6̇6̇ 6̇ | 22 2̂67̇ | 11 17̂6̇ | 7̇77̇ 7̂2̇17̇ | 6̇6̇ 6̇ ‖
| 每个人 脸上都 | 笑开 颜, | 娃哈 哈! | 娃哈 哈! | 每个人 脸上都 | 笑开 颜。|

4.《歌声与微笑》（王健 词 谷建芬 曲）

1 = F 4/4

衬词视唱

| 6 6̇1 2 | ²3̂ — — 5 | 6 6̇1 2 | 3 — — — | 2 2 2 3 |
| 啦 啦啦啦 | 啦 啦 | 啦 啦啦啦 | 啦 | 啦啦啦啦 |

| 5 5 5̂ 6 | 3̂ — — — | 3 — — — | 6̇ 6̇ 1 2 | 3̂ — — 5 |
| 啦 啦 啦 啦 | | 啦 | 啦啦啦啦 | 啦 啦 |

| 6 6̇ 1 2 | 3 — — — | 2 2 2 3 | 5 5 0 5 | 6̂ — — — |
| 啦 啦啦啦 | 啦 | 啦啦啦啦 | 啦啦 啦 | 啦 |

| 6̇ — — — | 1̇ 1̇ 1̇ 1̇ | 6̇· 7̇ 1̇ — | 1̇ 1̇ 1̇ 1̇ | 6̇· 7̇ 1̇ — | 2̇· 2̇2̇2̇ 2̇ |
| 啦 | 啦啦啦啦 | 啦 啦 啦 | 啦啦啦啦 | 啦 啦 啦 | 啦 啦啦啦啦 |

套词视唱部分（《同一首歌》曲谱）：

套词视唱

| 6̣ 6̣ 1 2 | 2̃3 - - 5 | 6̣ 6̣ 1 2 | 3 - - - | 2 2 2 3 |
请 把 我 的 歌　　　带 回 你 的 家，　　　　请 把 你 的

| 5 5 5 6 | 3 - - - | 3 - - - | 6̣ 6̣ 1 2 | 3 - - 5 |
微 笑 留 下。　　　　　　　　　　　　请 把 我 的 歌

| 6̣ 6̣ 1 2 | 3 - - - | 2 2 2 3 | 5 5 0 5 | 6̣ - - - |
带 回 你 的 家，　　　请 把 你 的 微 笑 留 下。

| 6̣ - - - | 1 1 1 1 | 6· 7̱ 1 - | 1 1 1 1 | 6· 7̱ 1 - | 2· 2̱ 2 2 |
　　　　明 天 明 天 这 歌 声，飞 遍 海 角 天 涯，飞 遍 海 角

| 1 - 2 - | 7 - - - | 7 - - - | 1 1 1 1 | 6· 7̱ 1 - | 1 1 1 1 |
天　　涯，　　　　　　　明 天 明 天 这 微 笑，将 是 遍 野

| 6· 7̱ 1 - | 2· 2̱ 2 1 | 7 - #5 7 | 6 - - - | 6 - - - ‖
春　花，将 是 遍 野 春　　　　花。

5.《同一首歌》（陈哲、迎节 词　孟卫东 曲）

1 = F　4/4

衬词视唱

‖: 5 - 1 2 | 3· 4̱ 3 1 | 2 - 1 6̣ | 1 - - - | 5̣ - 1 2 |
啦　啦 啦　啦 啦 啦 啦　啦 啦 啦　　　　　啦 啦 啦

| 3 4̱ 5 1 | 4· 3̱ 5 2̱3̱ | 3̱2̱ 2 - - | 3 - 5 1̇ | 7· 6̱ 6 - |
啦 啦 啦 啦 啦 啦 啦 啦　啦　　　啦 啦 啦 啦 啦

| 5 5̱6̱ 7 6̱5̱ | 3 - - - | 4· 4̱ 5 6 | 5 4̱3̱ 2 - | 7̣· 7̱6̱ 5̱6̱ |
啦 啦 啦 啦 啦　　　啦 啦 啦 啦　啦 啦 啦　啦 啦 啦

| 1 - - - :‖ 1̇ - 6 - | 4· 5̱ 6 - | 7 7̱7̱ 7 6̱5̱ | 3 - - - |
啦　　　　　啦 啦　啦 啦 啦　啦 啦 啦 啦 啦　啦

| 1̇ - 6 - | 4· 5̱ 6 - | 6̣ 6̱6̱ 6 4̱3̱ | 2 - - - |
啦　啦　　啦 啦 啦　啦 啦 啦 啦 啦　啦

套词视唱

鲜花曾告诉我你怎样走过,大地知道你心中的每一个角落,甜蜜的梦啊谁都不会错过,终于迎来今天这欢聚时刻。星光洒满了所有的童年,风雨走遍了世界的角落,同样的感受给了我们同样的渴望,同样的欢乐给了我们同一首歌。

水千条山万座我们曾走过,每一次相逢和笑脸都彼此铭刻,在阳光灿烂欢乐的日子里,我们手拉手啊想说的太多。阳光渗透了所有的语言,春天把友好的故事传说,同样的感受给了我们同样的渴望,同样的欢乐给了我们同一首歌,同一首歌。

三、视谱唱词同步练习

1.《凤阳花鼓》(安徽民歌)

1=♭E 4/4

| 5̲3̲ 2̲3̲ 5 — | 3̲5̲ 6̲1̲ 5 — | 5̲5̲ 1̲6̲ 5̲3̲ | 2̲5̲ 3̲2̲ 1 — |

左手锣， 右手鼓 手拿着锣鼓 来唱歌，

| 1 6̲·5̲3̲ | 2̲1̲ 2̲3̲ 5 — | 5̲5̲ 1̲6̲ 5̲3̲ | 2̲5̲ 3̲2̲ 1 — |

别的 歌儿 我也 不会唱， 单会 唱个 凤阳歌，

| 5 5̲3̲2̲ 1̲2̲3̲5̲ | 2̲1̲ 6̲·2̲ 1 — | 5 3̲2̲ 1̲6̲ 1 | 5 3̲2̲ 1̲6̲ 1 |

凤阳鼓 哎 哎哎 呀。 得儿另当 飘一 飘， 得儿另当 飘一 飘，

| 5 1̲0̲ 5 1̲0̲ | 5̲1̲ 5̲1̲ 1̲6̲ 1 | 1̲1̲ 1̲6̲ 1 — ‖

得儿 飘 得儿 飘 得儿飘 得儿飘 飘一 飘， 得儿飘 飘一 飘。

2.《可爱的一朵玫瑰花》(哈萨克民歌)

1=D 2/4 4/4

| 1·2̲ 3 | 4̲5̲4̲3̲ 2 0 | 3̲2̲3̲4̲ 5 — | 1·2̲ 3 | 4̲5̲ 4̲3̲ | 2 0 3̲4̲3̲2̲ | 1 — |

可爱的 一朵 玫瑰 花， 塞地玛丽亚， 可爱的 一朵 玫瑰 花， 塞地玛丽亚，
强壮的 青年 哈萨 克， 伊万都达尔， 强壮的 青年 哈萨 克， 伊万都达尔，

| 5 1̇ 1̲2̲̇ 3̲2̲̇ | 2̲1̲̇ 7̲6̲ 5 1̇ | 1̲2̲̇ 3̲2̲̇ 1̲3̲̇ 2̲1̲̇ | 7̲2̲̇ 1̲7̲ 6 — |

那天 我在 山上 打猎 骑着马， 正当 你在 山下 唱歌 婉转入云霞，
今天 晚上 请你 过河 来我家， 喂饱 你的 马儿 带上 你的 冬不拉，

| 6̲1̲̇ 1̲7̲ 1̲6̲ 5 | 5̲6̲ 6̲5̲ 6̲5̲ 3·2̲ | 1·2̲ 3 5̲4̲4̲3̲ | 3̲5̲ 2̲2̲ 1 — :‖

歌声 使我 迷了路， 我从山坡 滚下， 哎呀呀， 你的歌声 婉转 入云 霞。
等那 月儿 升上 来， 拨动你的 琴弦， 哎呀呀， 我俩相依 歌唱 在树 下。

3.《爱的诗篇》(德沃夏克 词曲)

1=D 4/4

| 3·5̲ 5 3·2̲ 1 | 2·3̲ 5·3̲ 2 — | 3·5̲ 5 3·2̲ 1 | 2̲3̲ 2·1̲ 1 — |

枝头绿，白云 飞，人间 无限 美， 大自然，把情 爱， 赏赐 于人 类；
有故友，我敬 慕，在黑 暗年 代， 友谊花，相竟 艳， 带来 光和 美；

| 6.1 1 75 6 | 6.1 75 6 — | 6.1 1 75 6 | 6.1 75 6 — | 3.5 5 3.2 1 |

风雨过，叶凋谢，秋随春夏归，　蓓蕾放，花争艳，福果硕累累；　爱之雨降人间，
为花朵，为友谊，我心献情爱，　　风浪中，凭友情，借以得安慰；　爱之雨降人间，

| 2.3 5 3 2 — | 3.5 5 1.2 3 | 2 1 2 6 1 — | 2. 1 2 6 | 1 — — 0 ||

万民爱恩惠，你与我宜深思，热爱全人类，　热　爱　全　人　类。
万民爱恩惠，你与我宜深思，热爱全人类，　热　爱　全　人　类。

4.《在路旁》（巴西民歌）

1 = F 4/4

| 3 3 | 6 6 3 1 6 1 4 3 | 3 7 — 3 3 | 7 7 #5 3 3 2 1 7 | 6 — — 3 3 |

在路　旁啊在路旁啊有个树林，　孤孤　单单人们叫它撒力登，　在那
美丽的姑娘你抢走了我的灵魂，　我也　决不让你独自安静，　　在那
假如这条路啊它是属于我　的，　那我　一定要请人们来装饰，　在那

| 6 6 6 7 1 7 6 3 | 5 4 — 4 4 | 3 7 #5 3 2 1 7 | 6 — — — ||

里面住着一个美丽的姑　娘，　我一　见她就神魂飘荡。
占有你那迷人的心　房，　　因为我已经深深地爱上你。
路上我要镶着美丽的宝　石，　让我们甜蜜地度过青春！

5.《重归苏莲托》（库尔蒂斯　词曲）

1 = G 3/4

| 6 7 1 2 3 1 | 3 3 — | 2 3 4 2 4 2 | 6 6 — | 6 7 1 7 6 7 |

看这　海洋多么美丽！　多么激动人的心情！　看这大自然的

| 3 3 — | 2 3 2 1 7 1 | 6 — — | 1 7 5 6 7 5 | 6 6 — |

风景，　多么使人陶醉！　　看这大自然的果园，

| 7 6 5 6 7 5 | 6 6 — | 3 4 5 3 2 1 | 4 4 — | 5 6 7 6 5 7 |

长满麦金般的蜜柑，　到处散发着芳香，　到处充满温

| 3 — — | 1 7 5 6 7 5 | 6 6 — | 2 1 7 1 2 7 | 1 1 — |

暖。　　可是你对我说再见，　永远抛弃你的爱人，

| 1 2 ♭3 2 1 2 | 5 5 — | 4 5 4 ♭3 2 3 | 1 — 0 | 1 2 7. 6 | 1 1 — |

永远离开你的家乡，　你真忍心不回来？　请别抛弃我，

| 0 7 1 2 7 6 | 5 5 — | 4 ♭6 1.1 | 3. 2 1 1 2 7. | 7 1 — 0 ||

别使我再受痛苦！　重归苏莲托你回来吧！

97

6.《剪羊毛》(澳大利亚民歌)

1=C 2/4

```
3  3.2 | 1 1  3 5 | 1  1.7 | 6  0 | 5  5.6 | 5  3.1 | 2  2.3 |
1.河  那边草原 呈现白色  一片,     好  像是白 云从天 空飘
2.绵  羊你别发 抖呀你别  害怕,     不  要担心 你的旧 皮

2  0 | 3  3.2 | 1 1  3 5 | 1  1.7 | 6  0 | 2.1  76 | 54  32 |
临!   你  看那 周围雪堆  像冬  天,    这是 我们在 剪羊
袄!   炎  热的 夏天你用  不到  它,    秋天 你又穿 上新皮

1  1.7 | 1  0 | 2  2.1 | 7  2 | 1  3.1 | 0 |
毛,剪羊 毛。   洁 白的 羊毛 像  丝 绵,

6  67 | 1  76 | 5  1 | 5  0 | 3 3 | 3 2 | 1 1 | 3 5 |
锋利的剪 子咔 嚓 响!   只要 我们 大家 努力

1  1.7 | 6  0 | 2.1  76 | 54  32 | 1  1.7 | 1  0 ‖
来劳 动,   幸福 生活一 定来 到来 到!
```

7.《故乡的亲人》(S.福斯特 词曲)

1=D 4/4

```
3 — 21 32 | 1 1 6 1. | 5 — 3 1 | 2 — — 0 |
1.{沿着那亲爱的斯瓦尼河畔,   千里迢迢走遍,
   在那里有我故乡的亲人,我终日在想念。
2.{世界上无论天涯海角,   我到尽情多喜欢,
   我仍怀念故乡的亲人,和那古老的果园。
  {幼年时我常在农场里,     我到尽情多喜欢,
   我曾在那里愉快地歌唱,度过幸福的童年。
3.{幼年时我终日和兄弟们,   尽情多蜂窝边,
   但愿再侍奉慈爱的母亲,永远留使她身边。
  {我家在丛林中小茅屋,     在蜂窝边,
   不论我再流浪到何方,它总使我可爱的果园。
   何时再相见,蜜蜂歌唱,
   何时再听见悠扬的琴声,在我可爱的果园。

3 — 21 32 | 1 1 6 1. | 5 3.1 2 2.2 | 1 — — 0 :‖

7. 1 2 | 5 5. 6 | 5 1 1 | 6 4 6 | 5 — — 0 |
走 遍天 涯,到 处流 浪,历尽 辛 酸,

3 — 21 32 | 1 1 66 1. | 5 3.1 2 2 | 1 — — 0 ‖
离 开了我那 故乡的亲人 使我永远怀 念。
```

8.《可爱的家》（佩思 词 毕肖普 曲）

1=♭E 4/4

| 1 2 | 3· 4 4 5 | 5 — 3 5 | 4· 3 4 2 | 3 — 1 2 |

就是我　游遍宫殿，　享尽世间的荣华，　但是
当我走　在田野里，　仰望天上圆月亮，　就是
离开家　乡走四方，　任何事难动心肠，　只有

| 3· 4 4 5 | 5 — 3 5 | 4· 3 4 2 | 1 — 0 5 5 |

无论在那里，　我都怀念我的家。　好像
看到老母亲，　殷切盼儿回家乡。　她正
家在吸引我，　破旧简陋又何妨？　枝头

| i· 7 6 5 | 5 — 3 5 | 4· 3 4 2 | 3 — 0 5 5 |

声音从天降，　召唤游子快回家。　就是
站在茅屋前，　也把月亮来凝望。　门前
小鸟在欢唱，　召唤我快回家乡，　宁静

| i· 7 6 5 | 5 — 3 5 | 4· 3 4 2 | 1 — — 0 |

我走遍天涯，　我总怀念我的家。
鲜花散芳香，　它使我的心欢畅。
生活又重来，　它比什么都要强。

| 5 — — | 4 — 2 — | 1 — — | 2 — 2 |

家！　　多　么　可　　爱　的

| 3 — 0 5 5 | i· 7 6 5 | 5 — 3 5 | 4· 3 4 2 | 1 — — 0 :‖

家，　就是我　走遍天涯，　我总怀念我的家。

9.《春江花月夜》（古曲）

1=G 2/4

| 6 6 6 i 2 6 | 5 5·6 | 5 5 6 i 2 | 3 — | 3 2 3 5 3 5 | 6·i 2·3 |

江楼上独凭栏　听钟鼓声传，　　袅袅娜娜散入那

| i 2 3 2 i 6 | 5 5·i | 6 i 2 6 i 5 2 | 3 — | 3 6 i 5 6 5 3 | 2 — |

落霞斑斓。一江春水缓缓流，　　四野悄无人，

| 3·5 6 5 6 i | 2 3 2 1 2 3 1 | 2 — | 2 — | ♭2 — | 2 2 3 5 3 2 |

惟有淡淡袭来薄雾轻烟。　　　　看，　月上东

| i i 2 6 5 | i·3 2·3 | 2·3 2 2 | 2 3 5 3 5 3 2 | i·3 2·3 | i·3 2·3 |

山，天宇云开雾散，云开雾散，光辉照山川。千点万点，千点万

| i 2 3 2 i 6 | 5 5·6 | 3·5 6 i | 5 5 i 2 | 6·i 5 4 | 3·2 1 3 |

点洒在江面。恰似银鳞闪闪，惊起了江滩一只宿

2 — |3 6 1 5653|2 32 1231|2 — |3 — |3 3535|2 2|
雁，　　扑楞楞飞过了对面的杨柳岸。　听，　　清风吹来，

3 6·1|5 5·1|6 1 2 6 1 5 2|3 — |3 6 1 5653|2 — |235 3532|
竹枝儿摇，摇得花影零　乱，　幽香飘散。　　何人吹弄

1·3 2·3|1·3 2·3|1 5 6 1|2 — |235 3532|1 — |1 1 1 23|
笛声箫声箫声笛声，和着渔歌，　自在悠　然。　艾乃韵

6 — |6 6 1 5|3·3 35|3·3 35|6·1 2·3|1 23 216|5 5·6|
远，　飘向那水云深处，芦荻岸边，惟有渔火点点，伴着

5 5 6 1 2|3 — |3 6 1 5653|2 32 1231|2 — |2 — ‖
人儿安眠，　春江花月夜,怎不叫人流　连。

10.《又唱浏阳河》（郭天柱　词　邓东源　曲）

1=G 2/4 4/4

2 5 321 232 23|5·6 123 2 — |2 0 2 55 3432 1|6·6 6 3 2 3 6 5· 56|
家乡有支歌　啊，一支流蜜的歌，　你也唱过我也唱过,千家万户都唱过。它
神州有支歌　啊，一支幸福的歌，　你也唱过我也唱过,千家万户都唱过。它

1 1 6 1 2326 1|2 2 5 321 212|4·4 4 12 45 4·|6·6 66 2 6 5 —|
染绿过湘江水映红过洞庭波,它奔入湘江向大海，歌声飞遍全中国。
沸腾过千座山激荡过万条河,它载入家乡奔世界，情比河水韵更多。

2/4 5· 23|4/4 5 6 1 6535 3 2 65|5 6 1 6535 56 5·|1·6 561 632 1|
啊 浏阳　河啊浏阳　河　你是一支流蜜的歌，
啊 浏阳　河啊浏阳　河　你是一支幸福的歌，

6·6 6 5 321 232 23|5 6 1 6525 3 2 76|5 6 1 6535 56 5·|1·6 561 632 1|
永远温暖我心窝。啊浏阳　河啊浏阳　河，你是一支流蜜的歌，
鼓励我们去开拓。啊浏阳　河啊浏阳　河，你是一支永恒的歌，

6·6 61 216 562 53|2·2 25 236 5 6561|5 — — — :‖2/4 5· 12|
永远温暖我心窝。永远温暖我心窝。依呀依子　哟！　　哟。啊
鼓励我们去开拓。鼓励我们去开拓。

$\frac{4}{4}$ 2·2 25 6 56 2· 7 | $\frac{2}{4}$ 6·5 6 1 1 | $\frac{4}{4}$ 5 — — — ‖
鼓励我们去开拓。　咿呀　咿子儿　哟。

11.《红叶颂》(禹永一 词曲)

1=♭A $\frac{4}{4}$

6 3 2 35 3 6 | 6 22 1 3 6 1 6· | 1·1 1 6 2 3 5 2 | 35 3· 3 — |
红　叶啊满山的红叶，　百里峡谷红遍山　野；
红　叶啊满山的红叶，　百里峡谷红遍山　野；

6 3 2 35 3 6 | 3 1 1 1 6 2 3 2· | 3·3 2 23 1 3 2 1 | 1 2 1 6 — — — |
红　叶啊多情的红叶，老友新朋在此相　约。
红　叶啊多情的红叶，老友新朋在此相　约。

7·7 7 3 5 6 6 | 2·2 2 6 1 2 2 | 3·3 2 3 5 3 3 | 5·5 3 5 6 6 7 6 |
你拥抱着松花湖　金蟾静静望明月。你手牵着拉法山，千年古树层层叠。
你是开拓的火花　你是金秋的使节。喜看家乡千秋业，飞来凯歌你报捷。

1 — 1 7 1 3 | 6 1 6 — — — | 7 7 6 5 1 5 | 5 6 5 3 — — 0 3 | 6·3 3 5·2 2 |
啊　红　叶，　家乡的红　叶　你醉了山醉了水，
啊　红　叶，　家乡的红　叶　你醉了山醉了水，

| 1. | | 2. |
3 6 1 2 2 1 2 | 3 2 3 2 1 7 3 | 6 — — — :‖ 3 5 3 3 7 7 5 | 6 — — — ‖
醉了田　野是你带来了吉祥和喜悦。　　　我心中永不凋谢。
啊了田　野

12.《牧笛》(召永强 词 尚德义 曲)

1=G $\frac{2}{4}$ $\frac{4}{4}$

5 5 — — | 6 5 4 3 4 5 6· | 6 5 — — | 3 2 1 7 1 2 3 3 | 7 1 7 5 — — — |
啊　　夕阳天边坠，　　夕阳天边坠，

1 1 1 — — | 1 — — — | 7· 5 7 2 1 | 7 1 7 5 — — 6 |
晚霞　　　　多　壮　美，　　　啊，

4 2 2 4 3 1 1 3 2 3 2 1 7 1 2 3 | 2 3 2 1 — — — | 1 — — — ‖ $\frac{2}{4}$ 5·1 1 7 1 2 |
　　晚霞多壮　美。　　　　　　　　　夕阳天边
　　　　　　　　　　　　　　　　　　夕阳天边

3·4 3 1 | 7 1 2 2 #1 2 3 | 2·7 5 | 5 1 2 3 4 | 5 5 6 5 4 3 | 2 2 1 7 1 2 3 | 3 2 — |
坠，　晚霞多壮　美。是谁牧笛轻轻吹！声声多清脆，
坠，　晚霞多壮　美。是谁牧笛轻轻吹！阵阵暖心扉。

13. 《潇湘辣椒红》（邓佴愚 词 孟勇 曲）

$1=$♭E $\frac{4}{4}$

梭得儿衣子郎当　衣呀儿呀子　辣香阵阵风飘送。
梭得儿衣子郎当　衣呀儿呀子　爆竹声声唱年丰。

14.《儿行千里》（车行 词　戚建波 曲）

1=♯F 2/4

衣裳再添几件，饭菜多吃几口，出门在外没有妈熬的小米粥。一会儿看看脸，一会儿摸摸手，一会儿又把嘱咐的话装进儿的兜。如今要到了离开家的时候，才理解儿行千里母担忧。千里的路啊我还一步没走，就看见泪水在妈妈眼里妈妈眼里流。

替儿再擦擦鞋，为儿再缝缝扣，儿行千里揪着妈妈的心头肉。一会儿忙忙前，一会儿忙忙后，一会儿又把想起的事塞进儿的兜。如今要到了离开家的时候，才理解儿行千里母担忧。千里的路啊我还一步没走，就看见泪水在妈妈眼里

妈妈眼里流，妈妈眼里流。

15.《怀念战友》（雷振邦 词曲）

1=♭B 2/4 3/4

天山脚下是我可爱的家乡，当我离开她的时候，好像那哈密瓜断了瓜秧。瓜秧断了哈密瓜依然香甜，琴师回来都它尔还会再响，

白杨树下住着我心上的姑娘，当我和她分别后，好像那都它尔闲挂在墙上。

103

16.《辽河从我家门前流》(胡宏伟 词 龚荣光 曲)

17. 《清蓝蓝的河》（山东民歌）

乐谱（简谱，1=F，2/4，中速 抒情地）：

歌词：
清蓝蓝的河呀，曲曲又弯弯，绿荫荫的那草地儿望不到边。鹅鸭嘎嘎叫啊，牛羊跑得欢，这是俺家乡的水来这是俺家乡的滩。哎！哎得依哎哟，哎得哎得哟，谁不夸俺家乡好，就像这长流水呀奔腾涌向前。一步一层天。

绿荫荫的树呀，一山又一山，根深叶茂枝相连。杨柳青又青啊，花果鲜又鲜，这是俺家乡的林来这是俺家乡的园。哎！哎得依哎哟，哎得哎得哟，谁不夸俺家乡好，就像这长青树呀高高入云端。

绿油油的地呀，一片又一片，庄稼迎风波浪翻。梯田绕白云啊，麦穗金光闪，这是俺家乡的庄稼这是俺耕作的田。哎！哎得依哎哟，哎得哎得哟，谁不夸俺家乡好，走上这幸福路呀一步一层天。

18. 《弹起我心爱的土琵琶》（吕其明 词曲）

乐谱（简谱，1=G，4/4 2/4）：

歌词：
西边的太阳快要落山了，微山湖上静悄悄，弹起我心爱的土琵琶，唱起那动人的歌谣。

稍快

爬上飞快的火车，像骑上奔驰的骏马，车站和铁道线上，是我们杀敌的好战场。我们爬飞车(那个)

搞机枪，闯火车(那个)炸桥梁，就像钢刀插入敌胸膛，打得鬼子魂飞胆丧。西边的太阳就要落山了，鬼子的末日就要来到，弹起我心爱的土琵琶，唱起那动人的歌谣。哎嗨嗨！

第八章　最新流行歌曲视唱练习

1. 非 酋

（薛明嫒　演唱）

朱鸽　词曲

1=C 4/4

3 2 1	1. 1 1 1	3 2 1	2. 5 3 —	3 2 1	1. 1 1 1	3 2 1	2. 2 1 —	3 2 1
感觉到 好炽热	刚好是 你经过	眼神表 现洒 脱	手却不 自主地	打招呼				

1. 1 1 1 | 3 2 1 | 2. 5 3 — | 3 2 1 | 1. 1 1 1 | 3 2 1 | 2. 2 1 — | 6 7 |
该 如 何　一下子 全忘了　明明都 想好 的　脑袋全 空白了　接下

1 5 5 5 3 5 | 6 7 | 1 5 5 5 3 5 | 6 7 | 1 5 5 5 3 5 | 6 7 | 1 5 5 2 1 1 | 6 7 |
来 该怎么 做　是言 语还是慢动 作　好像 都不太 好说　尴尬 症该怎么 破　还不

1 5 5 5 3 5 | 6 7 | 1 5 5 5 3 5 | 6 7 | 1 5 5 5 3 5 | 6 7 | 1 5 5 2 1 1 | 6 6 |
如 就直接 做　为什 么要想那么 多　多制 造一点 巧合　不算 最坏的 结果　如果

7 1 7 6　5 6 5 3 | 1 2 2 5　3 | 6 6 | 7 1 7 6　5 6 5 3 | 1 2 2 2　1 | 6 6 |
天突 然下 起了雨我　不会 避躲　因为 我知 道有 一个人会　守护 着我　就算

7 1 7 6　5 6 5 3 | 1 2 5　3̃ — | 1 2 3 | 1 2 3 3 | 3 2 3 2 1 — ‖
有一 天彗 星突然撞　向了 地球　　没关系　只要有你　我的非 酋

2. 李　白

（李荣浩　演唱）

李荣浩　词曲

1= C　4/4

| 0 5 6 5 6 6 6 5 | 6 5 6 6 6 1 1 2 | 3 3 5 5 — | 0 0 0 0 | 0 5 6 5 6 6 6 5 |

大部分人要 我 学习 去看 世俗的 眼 光　　　　　　我认真学习 了

| 6 5 6 6 6 6 1 | 5 5 3 3 — | 0 0 0 0 5 | 6 5 6 5 6 3 3 5 | 6 5 3 5 5　0 5 |

世俗眼光 世俗到 天 亮　　　　一 部外国电影没 听 懂一句话　　看

| 6 5 6 5 6 3 3 5 3 — 0 0 5 | 6 5 6 5 6 3 3 5 | 6 5 3 5 0 5 5 1 | 1 2 2 — — | 0 0 0 0 |

完结局才是笑 话　　你 看我多乖多聪 明多么听话 多 奸 诈

‖: 0 5 6 5 6 5 6 6 | 6 5 6 6 6 1 1 2 | 3 3 5 5 — | 0 0 0 0 | 0 5 6 5 6 6 6 5 | 6 5 6 6 6 6 1 |

喝了几大碗米酒 再离开 是为了模 仿　　　　　　一出门不小 心吐的那幅 是谁的

| 5 5 3 3 — | 0 0 0 0 5 | 6 5 6 5 6 3 3 5 | 6 5 3 5 5　0 5 | 6 5 6 5 6 3 3 5 3 — 0 0 5 |

书 画　　　　你 一天一口一个 亲爱的对方　多么不流行的模 样　　都

| 6 5 6 5 6 3 3 5 | 6 5 3 5 0 5 5 5 | 5 4 4 3 2 1 3 | 3 0 i i i i | i 0 i i i i i | i 7 0 7 7 7 7 6 |

应该练练书法 再出门闯荡 才 会 有人热情买账　要是能重 来 哦我要选李 白 哦几百年前

| 7 7 6 7　7 6 | i 6 5 6 i i i i | i 0 i i i i i | i 7 0 7 7 6 6 6 | i 6 5 6 6 6 | 3 6 5 6 i i i i |

做 的好坏 没那 么多人猜要是能重 来 哦我要选李 白 至少我还能 写写诗来澎湃 逗 逗女 孩要是能重

1.
| i 0 i i i i i | i 7 0 7 7 6 6 6 | 7 7 6 7 7 6 | 2 1 1 2 2 3 1 1 | 6 — — — | 3 3 3 3 3 0 :‖

来 哦我要选李 白 创作也能到那么高端 被那么 多人 崇 拜　　　　　要是能重来

2.
| 3 3 3 3 3 0 | 0 0 0 0 | 0 0 0 0 | 0 0 0 0 | 0 0 0 0 | i i i i i i i i ‖ 3 3 3 3 3 0 ‖

要是能重来　　　　　　　　　　　　　　　　　　　　要是能重 要是能重 要是能重来

D.S.

3. 丑八怪

（薛之谦 演唱）

甘世佳 词
李荣浩 曲

1=C 4/4

(3̇2 3̇2 3 5 7 7 - | 1̇7 1̇7 1̇2 7 7 - | 3̇2 3̇2 3 5 7 7 - | 1̇7 1̇7 1̇2 3̇ 3̇ - | 0 0 0 0)

‖: 5665 666 2 2333 3.5 | 5665 1̇66 2 2353 3.5 | 5665 666 2 2333 3 5 | 5 1 2 - - |

如果世界漆黑 其实我很美 在爱情里面进退 最多被消费 无关痛痒的是非 又怎么不对 无 所谓
有人用一滴泪 会红颜祸水 有人丢掉称谓 什么也不会 只要你足够虚伪 就不怕魔鬼 对 不对

5665 666 2 2333 3.5 | 5665 1̇66 2 2353 3.5 | 5665 666 2 2333 3 5 | 5443 434 4543 4321 |

如果像你一样 总有人赞美 围绕着我的卑微 也许能消退 其实我并不在意 有很多机会 像巨人一样的无畏 放纵我心里的鬼
如果剧本写好 谁比谁高贵 我只能沉默以对 美丽本无罪 当欲望开始贪杯 有更多机会 像尘埃一样的无畏 化成灰谁认得谁

3 3 3 3 0 0 1̇ 2̇ | 3̇2 3̇2 353 3̇2 353 1̇2 | 2̇2 2̇ 1̇2 2 | 0667 | 1̇7 1̇7 1̇5 2 2 2̇1̇ 7 7 6. |

可是我不配 丑八怪 能否别把灯打开 我要的爱 出没在
管他配不配 丑八怪 能否别把灯打开 我要的爱 出没在

6565 61̇ 3̇ 3̇ 0 1̇ 2̇ | 3̇2 3̇2 353 3̇2 353 1̇2 | 2̇2 2̇ 1̇2 2 | 0667 | 1̇7 1̇7 1̇5 2 2 1̇ |

漆黑一片的舞台 丑八怪 在这暧昧的时代 我的存在 像
漆黑一片的舞台 丑八怪 在这暧昧的时代 我的存在 不
(6)

1.
7 6 6 - -
意外

(3̇2 3̇2 3 5 7 7 - | 1̇7 1̇7 1̇2 7 7 - | 3̇2 3̇2 3 5 7 7 - | 1̇7 1̇7 1̇2 7 7 -) :‖

2.
2 3 3 - - | 0 0 0 0 | 0 0 0 0 | 0 0 0 0 | 0 0 0 0 |
意外

0 0 0 0 | 0 0 0 1̇ 2̇ | 3̇2 3̇2 353 3̇2 353 1̇2 | 2̇2 2̇ 1̇2 2 | 0667 |

丑八怪 其实见多就不怪 放肆去

1̇7 1̇7 1̇5 2 2̇1̇ 7 7 6. | 6565 61̇ 3̇ 3̇ 1̇ 2̇ | 3̇2 3̇2 353 3̇2 353 1̇2 | 2̇2 2̇ 1̇2 2 | 0667 |

high 用力踩 那不堪一击的洁白 丑八怪 这是我们的时代 我不存

1̇7 1̇7 1̇5 2 2 1̇ | 7 6 6 - - | 1̇7 1̇7 1̇2 7 7 - | 3̇2 3̇2 3 5 7 7 - | 0 0 0 0)

在 才意外 (3̇2 3̇2 3 5 7 7 -

4. 年少有为

（李荣浩 演唱）

李荣浩 词曲

$1={}^\flat B$ $\frac{4}{4}$

0 7 | 1 7 5 3 — 0 7 | 7 5 3 5 7 6 6 5· 0 5 | 5 1 1 1 — 0· 5 | 5 4 4 4 1 5 5 4 4· 7 |
电 视一直闪　　联 络方式都还没 删　你 待我的好　　我 却错手 毁掉　　也

‖: 1 7 5 3 — 0· 2 | 2 7 5 7 2 7 7 5 5· 3 | 3 2 1 6 3 2 1 6 5 | 6 6 #5 6 7 7 3· |
曾一起 想　　　有 个地方睡觉吃 饭　可 怎么去熬 日夜颠倒连 头　款 也凑不到

1 1 1 6 1 1 2 7 | 7 5 5 5 3 6 6 7· 7 6 3 | 2 1 1 1· 5 1 6 6 6 5 5 | 2 1 2 2 4 3 3 1 2 |
墙 板 被我砸 烂到　现在还没 修　一碗 热的粥　你怕我没 够都留一半 带走　给你

1 6· 6 1 6 1 1 2 7 | 7 5 5 5 3 6 6 7 7 6 2 | 1 6 6 6· 1 1 6 6 6 5 3 | 3 2· 2 — 5 6 1 2 |
形 容 美好今后你常　常眼 睛会 红　原来 心疼我　我那时候 不懂　　假如我年

2 2 2 1 2 1 3 3· 7 | 7 7 7 7 7 6 1 1 1 7 5 | 4 — 0 3 2 6 | 3 2 6 6 3 2 2 5 6 1 2 |
少 有为 不自卑 懂 得什么是珍贵 那些美 梦　　　　没 给你我一生 有愧 假如我年
𝄋 少 有为 不自卑 尝 过后悔的滋味 金钱地 位　　　　搏 到了却好想 退回 假如我年

2 2 2 1 2 1 3 3· 5 | 5 4 4 4 1 5 5 4 1 2 | 3 5 5 5· 5 2 3 3 3 5 | 4 3 2 2 |
少 有为 知进退 才 不会让 你替我受罪 婚礼上 多喝几杯 和你 现在 那
少 有为 知进退 才 不会让 你替我受罪 婚礼上 多喝几杯 和你 现在 那

|1. 　　　　　　　　　　　　　　　　　　　　　　　　　　　　|2.
1 — — — | 0 0 0 0 | 0 0 0 0 | 0 0 0 0· 7 :‖ 1 — — 5 6 1 2 ‖
位　　　　　　　　　　　　　　　　　　　　　　也 位　　假如我年 D.S.

1 — — — 0 1 2 | 3 5 5 5· 5 2 3 3 3 5 | 4 3 2 5 | 1 — — — ‖
位　　　　在 婚礼上 多喝几杯祝 我 年 少 有 为

5. 慢慢喜欢你

（莫文蔚 演唱）

李荣浩 词曲

1=C 4/4

```
0  0  0 5 1 2 ‖: 3 3 3 3 3 4 3 4 6 | 5 — 3 | 2 3 | 4 4 4 6 1 1 2 3 | 3· 2 0 5 1 2 |
         书 里 总   爱 写  到 喜 出 望 外 的  傍       晚    骑 的 单 车 还 有 他 和 她 的 对   谈    女 孩 的
                    了 你 一 下 你 也 喜 欢 对        吗    不 然 怎 么 一 直 牵 我 的 手 不   放    你 说 你
                    的 甜  点 就 点 你 喜 欢 的        吧    今 晚  就 换 你 去 床 的 右 边  睡   吧    这 次 旅
```

```
3 3  3 3  4 3  4 6 | 5 — #5  6 7 | 2̇ 1̇  1̇ 7 6  7 6  6 5 3 | 6 5  5 4 3 4· 1̇ |
白 色  衣 衫  男 孩 爱 看  他       穿     好 多  桥 段   好 多 都 浪 漫   好 多  人 心 酸  好 聚 好 散  好
好 想  带 我  回 去  你 的  家       乡     绿 瓦  红 砖   柳 树 和 青 苔   过 去  和 现 在 都 一 个 样   你
行 我  还 想  去 上  次 的  沙       滩     球 鞋  手 表   袜 子 和 衬 衫   都 已  经 烫 好 放 行 李 箱   早
```

```
|1.                                    |2.3
 3 5  5 3  2  1 1 | 1 — 0 5 1 2 :‖ 3 5  5 3  2  1 1 | 1 — 0 7 1̇ 2̇ |
 多 天  都 看  不 完        刚 才 吻     说 你  也 会  这 样          慢 慢 喜
                                       上 等  着 你  起 床          慢 慢 喜
```

```
3̇ 5̇  4̇ 3̇ 2̇  2̇ #5̇  3̇ 2̇ 7 | 1̇ 3̇  2̇ 1̇ 6 7 ♭7 | 6· 5  6· 6 6̄7̄1̄ | 5 7  1̇ 5 | #4̇ 3̇  2̇ 1̇  2̇ 7  1̇ 2̇ |
欢 你  慢 慢 地  亲 密   慢 慢 聊  自 己   慢 慢 和 你 走    在 一   起   慢 慢 我 想   配 合   你 慢   慢 把  我 给  你 慢  慢 喜
```

```
3̇ 5̇  4̇3̇2̇ 2̇3̇  3̇2̇7 | 1̇2̇7 1̇2̇7 1̇ — | 5 1̇  1̇ 5 #4̇ 1̇  1̇ 4̇ | 4̇ — — 0 1̇ 1̇ 1̇ — |
欢 你  慢 慢 地 回 忆 慢 慢 地  陪 你 慢 慢 地 老 去        因 为 慢 慢   是 个 最 好 的          原 因
```

```
( 1̇ 3̇  3̇ 3̇  4̇ 3̇  4̇ 5̇ | 5̇ 3̇  3̇ — 0 1̇ 2̇ | 3̇ 3̇  3̇ 6̇  5̇ 3̇  1̇ 5̇ | 2̇ — ) 0 5 1 2 ‖
                                                                                晚  餐 后  D.S.
```

```
3̇ 5̇  4̇ 3̇ 2̇  2̇ #5̇  3̇ 2̇ 7 | 1̇ 3̇  2̇ 1̇ 6 7 ♭7 | 6· 5  6· 6 6̄7̄1̄ | 5 7  1̇ 5 | #4̇ 3̇  2̇ 1̇  2̇ 7  1̇ 2̇ |
欢 你  慢 慢 地  亲 密   慢 慢 聊  自 己   慢 慢 和 你 走    在 一   起   慢 慢 我 想   配 合   你 慢   慢 把  我 给  你 慢  慢 喜
```

```
3̇ 5̇  4̇3̇2̇ 2̇3̇  3̇2̇7 | 1̇2̇7 1̇2̇7 1̇ — | 5 1̇  1̇ 5 #4̇ 1̇  1̇ 4̇ | 4̇ — — 1̇ 1̇ |
欢 你  慢 慢 地 回 忆 慢 慢 地  陪 你 慢 慢 地 老 去        因 为 慢 慢  是 个 最 好 的          原 因
```

```
1̇ — — — | 0  0  0 5 1 2 | 3 3  3 3  4 3  4 6 | 5·  3̄ 3 — ‖
                 书 里 总  爱 写  到 喜  出 望  外 的   傍     晚
```

6. 消 愁

（毛不易 演唱）

毛不易 词曲

1=G 4/4

| $\dot{1}.$ 3 3 $\dot{1}3^{\sharp}4$ 4̂3̂2 | 3 6̇ 7 1 2 3. 2 3 | 4 4̂3̂4 6 3̂4̂3̂1̂3 | 3. 4 3 6̇ 7̇1̇4 3 |

当 你走 进这欢 乐 场　　　背 上 所有的梦 与想　　 各 色的脸 上各 色的妆　　 没 人记 得你的模 样

| $\dot{1}.$ 6 6 $\dot{1}\dot{6}.$ 3 $\dot{1}$ | 7 7̂6̂7̂1̂7̂6̂5 5 2 3 | 2 4 2 3 4 3 3̇1̇ 6 6 | 2̇. 7 1̇2̇ 1̇2̇ 7 2̇ |

三 巡酒 过你在 角落　　　 固 执地唱 着 苦 涩的歌　　 听他在 喧嚣里被淹 没　　 你 拿 起酒杯 对自 己 说

| 1̇1̇1̇7 1̇. 7̂7̂3̂3̇2̇3̇ | 6̇ˢ5̇6̇7̇ 1̇. 6̇5̇6̇7̇5̇3 2̇3̇ | 4̇3̇2̇3̇ 4̇3̇. 2̇3̇7 1̇ | 2̇2̇2̇2̇ 2̇6̇. 3̇ 7 7̇3̇ |

一杯敬朝阳　　一 杯敬月光　　 唤醒我的向　往温柔了寒窗　于是可以不回头的 逆风飞 翔　　 不怕心头有雨 眼 底有霜

| 1̇1̇1̇7 1̇. 7̂7̂3̂3̇2̇3̇ | 6̇ˢ5̇6̇7̇ 1̇. 6̇5̇6̇7̇5̇3 2̇3̇ | 4̇3̇2̇3̇ 4̇3̇. 2̇3̇7 1̇ | 6̇1̇2̇3̇ 7 2̇1̇1̇7̂6̂6̂ |

一杯敬故 乡　　一 杯敬远方　　 守着我的善 良催着我成长　所以南北的路从此 不再漫 长　　 灵魂不再无 处安放

| 0 0 0 0 | 0 0 0 0 | 1̇1̇1̇7 1̇. 7̂7̂3̂3̇2̇3̇ | 6̇ˢ5̇6̇7̇ 1̇. 6̇5̇6̇7̇5̇3 2̇3̇ |

　　　　　　　　　　　　　　　　　　　　一杯敬明天　　一 杯敬过往　　 支撑我的身 体厚重了肩 膀虽然

| 4̇3̇2̇3̇ 4̇3̇. 2̇3̇7 1̇ | 2̇2̇2̇6̇ 2̇. 3̇7 3̇4̇5̇4̇4̂3̂ | 1̇1̇1̇7 1̇. 7̂7̂3̂3̇2̇3̇ | 6̇ˢ5̇6̇7̇ 1̇. 6̇5̇6̇7̇5̇3 2̇3̇ |

从不相信所谓 山高水 长　　　人生苦短何 必念 念不忘　　 一杯敬自由 一 杯敬死亡　　 宽恕我的平 凡驱散了迷惘好吧

| 4̇3̇2̇3̇ 4̇3̇. 2̇3̇ 7 6 | 0 2̇6̇2̇3̇ 7 1̇7̂6̂ 2̇3̇ | 4̇3̇2̇3̇ 4̇3̇. 2̇3̇ 7 1̇ | 0 2̇6̇2̇3̇ 7 1̇7̂6̂ ‖

天亮之后 总是 潦草 离场　　　清醒的人　最 荒唐　好吧天亮之后总是 潦草 离场　　　清醒的人　最 荒唐

7. 像我这样的人

（毛不易 演唱）

毛不易 词曲

1=C 4/4

‖: 2353 5323 - | 2353 523 - | 5616 11 56· 1 | 2323 61· 2 - |
像我这样优秀的人　　本该灿烂过一生　　怎么二十多年到头来　还在人海里浮沉
2353 5323 - | 5323 5 533 - | 怎么偶尔听到老歌时　忽然也慌了神
像我这样庸俗的人　　从不喜欢装深沉　　　　　　　　　　　　　（22 1）

2353 5323 - | 2353 25· 3 - | 5616 1· 656 1 | 232 123 - |
像我这样聪明的人　　早就告别了单纯　　怎么还是用了一段情　去换一身伤痕
像我这样懦弱的人　　凡事都要留几分　　怎么曾经也会为了谁　想过奋不顾身
532　　　　　 52

1̇ 1̇ 76 76 3 5 - | 3221 16 1 3 - | 1̇ 1̇ 76 76· 76 3 5 | 3221 21 6 1 - |
像我这样迷茫的人　　像我这样寻找的人　　像我这样碌碌无为的人　你还见过多少人
像我这样迷茫的人　　像我这样寻找的人　　像我这样碌碌无为的人　6 7 1̇ 7 1̇ 6 7 -
　　　　　　　　　　　　　　　　　　　　　　　　　　　　　　你还见过多少人

1.
(0 1̇ 7 3 5 - | 6 5 2 3· 2 | 1· 2 3 5 - | 1· 6̣ 1 -) :‖

2.
1̇ 7 1̇ 7 1̇ 2 3 1̇ 6 5 | 7 6 7 6 1̇ 2 5 3 - | 1̇ 1̇ 76 76· 76 3 5 | 3221 26 1 - |
像我这样孤单的人　　　像我这样傻的人　　　像我这样不甘平凡的人　世上还有多少人

1̇ 1̇ 76 76· 76 3 5 | 3221 2 - 0 3 | 6̣ 1 - - - | 0 0 0 0 ‖
像我这样莫名其妙的人　会不会有人　　　　心　疼

8. 纸短情长

（烟把儿乐队　演唱）

言寺　词曲

1= D　4/4

```
5 ‖: 33 32 31 12 | 22 21 25 0 | 11 16 16 05 | 22 23 65 0 |
   你  陪我 步入 蝉夏 越 过 城市 喧嚣     歌声 还在 游走  你 榴花 般的 双眸

   33 32 31 12 | 22 21 25 0 | 11 16 16 | 32· 21 1 — | 0 0 01 12 |
   不见 你的 温柔 丢 失 花间 欢笑     岁月 无法 停留  流云 的 等 候             我真的

   3  33 33 21 | 7  65 55 67 | i3 33 3i 7i | 73 35 0 56 |
   好  想你 在每 一个  雨季 你选 择遗    忘的 是我 最不 舍的  纸短

   i6 66 66 53 | 53 32 1 161 | 32 21 25 51 | 2 — 01 12 |
   情长 啊道 不尽 太多 涟漪 我的 故事 都是 关于 你 啊    怎么会

   33 23 33 21 | 55 35 55 67 | ii ii i7 67 | 63 35 0 56 |
   爱上 了他 并决 定跟 他回 家 放弃 了我 的所 有我 的一 切  无所 谓  纸短

   i6 66 66 53 | 53 32 1 161 | 32 21 21 16 | 1 — 0 0 |
   情长 啊诉 不完 当时 年少 我的 故事 都是 关于 你 啊             061
                                                                  我的
```

1.
```
0 0 0 0 | 0 0 0 0 | 0 0 0 0 | 0 0 0 5 :‖
                                        你
```

2.
```
32 2 — 061 | 2·1 1 — 06 | 1 — — — | 0 0 0 0 ‖
故事     还是 关于   你  啊
```

9. 刚好遇见你

（李玉刚 演唱）

高进 词曲

10. 讲真的

（曾惜 演唱）

黄然 词
何诗蒙 曲

$1=$ ♭E $\frac{4}{4}$

0 33 32 11 | 5 6 6 — — | 7 6 7 6 7 1 2 7 | 7 1 1 — — |
今夜 特别 漫长　　　　　　有个 号码 一直 被存　放

0 32 35 11 | 5 6 6 — — | 7 6 7 6 7 2 7 1 | 1 — 1 6 |
源自 某种 倔强　　　　　　不舍 删去 又不 敢想　　明 明

5 55 54 32 | 2 — 7 5 | 4 44 43 23 2 | 1 — 1 2 3 2 |
对 你念 念不 忘　　思前 想后 越 发 紧张　　无法 深藏

2 — 01 64 | 44 44 45 43 | 3 — — — | 0 7 1 2 |
　　爱没爱 过 想 听你讲　　　　　　　　　　讲真 的

‖: 32 32 3 65 | 56 43 4 — | 21 21 2 54 | 45 32 3 — |
会不 会是 我 被鬼 迷心 窍了　　敷衍 了太 多 我怎 么不 难过
想得 不可 得 是最 难割 舍的　　各自 好好 过 也好 过一 直拖

32 #13 32 21 | 21 36 6 05 | 31 16 12 32 | 2 — 7 1 2 :‖
要你 亲口 说别 只剩 沉默　　或 许你 早就 回答 了我　　讲 的
自作 多情 了好 吧我 认了　　至 少能 换来 释怀 洒脱

|2.
2 03 71 27 | 7 6 — — ‖
没 丢失 掉自 我　　　 D.S.

11. 沙漠骆驼

（展展与罗罗 演唱）

展展与罗罗 词曲

1= C 4/4

0 6 6 6 6 3 6 6 | 0 6 7 7 1 7 6 6 6 | 0 6 6 6 6 6 6 | 3 3 2 1 1 |
我要穿越 这片沙漠 寻 找真的自我 身边只有 一 匹 骆 驼陪我
我 寻找 沙漠绿洲 出 现海市蜃楼 我仿佛看 到 她 在 那 里等候

0 2 2 2 2 2 2 1 2 | 0 1 1 1 1 1 1 7 | 0 7 7 7 7 7 7 7 | 1 1 7 6 6 |
这片风儿 吹过 那片云儿 飘过 突然之间 出 现 爱 的 小 河
想 起了 她的温柔 滚烫着我 的胸口 迷失在 昨 夜 的 那 壶 老 酒

0 3 6 3 6 3 6 6 | 0 6 7 1 7 6 6 6 | 0 6 6 6 6 6 6 | 3 3 2 1 1 |
我 跨上 沙漠之舟 背 上烟斗和沙漏 手里还 握 着 一 壶 烈 酒
我 穿上 大头皮鞋 跨 过凛冽荒野 我仿佛穿 越 到 另 一 个 世 界

0 2 2 2 2 2 6 2 2 | 0 1 1 1 1 1 6 1 7 | 0 7 7 7 7 6 7 7 | 1 1 7 6 6 |
漫 长古道悠悠 说不尽 喜怒哀愁 只有那 骆 驼 奔 忙 依 旧
阿拉丁神 灯要倾斜 天堂地狱 已然重叠 突然之间 飞 来 一 只 蝴 蝶

0 5 5 5 5 4 3 5 | 0 #5 5 5 5 6 3 6 6 | 0 6 6 6 6 6 1 | 5 5 5 3 1 1 |
§1 什 么鬼魅传说 什么魑魅魍魉妖魔 只有那鹭 鹰在幽幽的高歌
§2 梦 里回到最初 浪潮起起伏伏 彷徨着未 来又彷徨孤独

0 2 4 4 4 3 2 4 | 0 2 3 3 3 2 1 3 | 0 2 2 2 2 2 2 2 | 3 3 4 3 |
漫 天黄沙掠过 走遍每个角落 行走在 无尽的苍茫星河
漫 长人生旅途 花开花落无数 沸腾的时光怎能被荒芜

0 3 5 5 5 4 3 5 | 0 #5 5 5 5 6 3 6 6 | 0 6 6 6 6 6 1 | 5 5 5 3 1 1 |
白 天黑夜交错 如此妖娆婀娜 蹉跎着岁月又蹉跎了自我
清 晨又到日暮 天边飞鸟群逐 摇曳着苍穹又描摹着黄土

0 2 4 4 4 3 2 4 | 0 2 3 3 3 2 1 3 | 0 2 2 2 2 2 2 2 | 3 3 4 3 :‖
前 方迷途太多 坚持才能洒脱 走出黑暗就能逍遥又快活 D.S.2
东 方鱼肚白出 烈日绽放吐露 放下沉浮我已踏上归途 Fine.

0 0 0 0 | 0 3 4 4 4 4 4 4 | 5 6 6 6 3 3 | 0 3 4 4 4 4 4 4 | 5 6 6 6 3 3 | 0 7 7 3 #2 3 2 3 |
我已坠入在这神奇的国度 驼铃相伴走向圣堂之路 原谅我曾经恍惚

#2 3 7 3 3 0 1 2 2 1 2 | 0 1 1 1 1 7 1 | 0 7 7 7 7 2 2 2 3 4 | 3 — — — | 3 — — — ‖
陷入迷途 遮住了眼眸 湮没了意图 怎能被这样征服
D.S.1

12. 追光者

（岑宁儿 演唱）

唐恬 词
马敬 曲

1=C 4/4

```
0 0 0 1 2 ‖:3  1 7̣ 6̣7̣1 1 3 | 2  7̣6̣ 5̣6̣7̣ 7̣2 | 1. 1̣7̣ 1  1̣6̣6̣7̣ | 1̣ 7̣6̣5̣ 5̣  1 2 |
       如果   你是 海上的    烟火    我是 浪花的  泡沫    某一 刻  你的光 照亮了 我   如果
       说  你是 夏夜的  萤火    孩子们为你    唱歌    那么 我  是想要画你 的手   你看
```

```
3  1 7̣ 6̣7̣1 1 3 | 2  7̣6̣ #5̣4̣ 3̣7̣ | 1 —  0  0 6̣1 | 4 3 1  4 3 1  1 1 | 1 6̣1 |
说   你是 遥远的 星河    耀眼 得让 人想 哭         我是 追逐着 你的 眼 眸   总在
我   多么 渺小一 个我    因为 你有 梦可 做         也许 你不会 为我 停 留   那就
```

```
                                                    1.
2 2̣2̣ 2 3  4. 3̣ 3 1 | 2 —  0 5 6 7 | 2̇ 1̇  3 5  5 6  3̣2̣1̣ | 2̣ 1̣  2 5  3 5  6 7 |
孤单 时候 眺望 夜空        我 可以 跟在 你身  后像 影子    追着 光梦 游我 可以
让我 站在 你的 背
```

```
2̇ 1̇  3 5  5 6  3̣2̣1̣ | 2̇ 1̇7̣1̣  1 5̣  6 7 | 2̇ 1̇  3 5  5 6  3̣2̣1̣ | 2̣ 1̇  2 5  3 5  6 7 |
等在 这路 口不 管你    会不 会  经过 每当 我  为你 抬起 头连 眼泪   都觉 得自 由有 的爱
```

```
2̇ 1̇  3 5  5  3 5 | 5 —  4 3 2̇ 2̇ 1̇ | 1 —  0 0 | 0 0 0 0 |
像阳 光倾 落   边拥 有      边失 去 着
```

```
                                        2.
0  0  0  0 | 0 0 0  1 2 :‖ 2 —  0 5 6 7 | 2̇ 1̇  3 5  5 6  3̣2̣1̣ |
                 如果 后        我 可以 跟在 你身  后像 影子
```

```
2 1  2 5  3 5  6 7 | 2̇ 1̇  3 5  5 6  3̣2̣1̣ | 2̇ 1̇7̣1̣  1 5̣  6 7 | 2̇ 1̇  3 5  5 6  3̣2̣1̣ |
追着 光梦 游我 可以    等在 这路 口不 管你    会不 会  经过 每当 我  为你 抬起 头连 眼泪
```

```
2 1  2 5  3 5  6 7 | 2̇ 1̇  3 5  5  3 5 | 5 —  4 3 2̇ 2̇ 1̇ | 1 — 0 0 ‖
都觉 得自 由有 的爱    像大 雨滂 沱   却依 然    相信 彩  虹                Fine.
```

```
0 0 0 0 | 0 0 0 0 | 0 5 6 7 | 2̇ 1̇ 3 5 6  3̣2̣1̣ ‖
                       我 可以 跟在 你身 后像 影子 D.S.
```

13. 体 面

（于文文 演唱）

唐恬 词
于文文 曲

$1=\flat B$ 4/4

0 05 3323|3323 3323|37 7 0 0|0 0 0 0|0 05 3323|
别 堆砌 怀念 让剧情 变得狗 血 深爱了多年
最熟悉的街 主角却 换了人 演 我哭到哽咽

3323 3323|37 7 0 0|0 0 3535|5 111|22 2 — 0 35|
又何必 毁了经 典 都已成年 不拖 不欠 浪费
心再痛 就当破 茧

35 77 7 7·|51 1 3535|5111 1|52 2 1221 23|3 — 0 0|
时间是我 情愿 像谢幕的 演员 眼看 着灯 光熄灭

0 0 3535|5111 1|22 2 — 7777 7555 5223|3 — 3535|
来不及再 轰轰 烈烈 就保留告别的尊严 我爱你不

51 11 1|52 2 12 21 76|6 — 0 0|0 0 1 2|
后悔 也尊 重故 事结尾 分 手

31 23 31 55|53 32 1|16 71 15 33|3 37 77 65|
应该体面 谁都不 要说抱歉 何来亏欠 我敢给 就敢心碎

16 71 15 65|55 31 12 36|63 33 32 13|3 — 1 2|
镜头前面 是从前 的我们 在喝彩 流着泪声嘶力竭 离开

31 23 31 55|53 32 1|16 71 15 33|23 35 1|16 71 15 65|
也很体面 才没辜 负这 些年 爱得热烈 认真付 出的画面 别让执念 毁掉了

57 71 13 3·1|6 3667 1|1 — 0 0‖6 17 7 11 1 — — —‖
昨天 我爱过你利落 干脆 不负 遇见
 3 6 D.C.
 再见

14. 演 员

（薛之谦 演唱）

薛之谦 词曲

1=B 4/4

简单点 说话的方式简单点 递进的情绪请省略 你又不是个演员 别设计那些情节 没意见

我只想看看你怎么圆 你难过得太表面 像没天赋的演员 观众一眼能看见
你想怎样我都随便 你演技也有限 又不能说感言 分开就平淡些

该配合你演出的我视而不见
该配合你演出的我视而不见
的我在尽力表演

在逼一个最爱你的人即兴表演 什么时候我们开始收起了底线 顺应时代的改变
别逼一个最爱你的人即兴表演 什么时候我们开始没有了底线 顺着别人的谎言
像情感节目里的嘉宾任人挑选 如果还能看出我有爱你的那面 请剪掉那些情

看那些拙劣的表演 可你曾经那么爱我干嘛演出细节 我该变成什么样子才能延缓厌倦
被动就不显得可怜 可你曾经那么爱我干嘛演出细节 我该变成什么样子才能配合出演
节让我看上去体面 可你曾经那么爱我干嘛演出细节 不在意的样子是我最后的表演

原来当爱放下防备后的这些那些 才是考验
原来当爱放下防备后的这些那些 都有个期限 没意见
是因为爱你我才选择表演 这种成全

其实台下的观众就我一个 其实我也看出你有点不舍
其实说分不开的也不见得 其实感情最怕的就是拖着

场景也习惯我们来回拉扯 还计较着什么 是否还值
越演到重场戏越哭不出了

得 该配合你演出 D.S.

15. 我们不一样

（大壮 演唱）

高进 词曲

16. 怀念青春

（刘刚 演唱）

高进 词曲

1=A 6/8

```
‖: 4 4 4  4 1 2̂3 | 2·  0 5 | 5 3 3  3 7 1 | 6·  0· | 4 4 4  4 1 6 | 2·  0 5 |
   那时的 我们拥 有       没 有污染 过的清  晨        嘀嘀嗒 嗒的秒  针       却

5 3 3  2 2 2̂3 | 3·  0· | 4 4 4  4 1 6 | 2·  0 5 | 5 6 5  5 3 2 | 3·  0 6 |
留不住 一个黄   昏        曾经的 爱很简  单        不需要 费力的  眼  神   牵

4 4 4  4 1 2̂3 | 2·  0 5 | 4 4  6 5 3 | 5·  5 6 | 7·   6 1 3 | 6 6 5 6  7 |
手走过 无人山   岗        想 时间再慢 几  分        怀念啊 我们的青 春

3·  3 5 3 | 6 5 5  2 3 5 | 3·  3 2 1 | 3 2 2  2 2 6̂1 | 2·  6 5 3 | 6 5 3 6 5 3̂5 |
啊   昨天在 记忆里 生根发  芽   爱情滋 养心中 那片土   地   绽放出 美丽不舍的泪

5·  1 7 1 | 6 6 5  6  7 | 3·  3 5 3 | 6 5 5  2 3 5 | 3·  3 2 1 | 3 2 1  2 2 3̂2 |
花   怀念啊 我们的 青 春 啊   留下的 脚印拼 成一幅  画   最美的 风景是 你的笑

2·  2 1 6 | 5 5 5  5 6 | 7·  7 1 | 6·   6· | 0·   0· |1. (1·   1·  |
容   那一句 再见有 太 多的 放 不 下                    (口琴)

2·   2·  | 5·  5 4 5 | 3·   3· | 4·   4 3 | 2·   2· | 3 4 3 4  6 | 7·   7·  )‖:

2. 6·   6·  | 0·   6 1 3 ‖ 6·   6· | 3·  3 4 3 | 2·  3 2 1 | 6·  6 1 3 |
下         怀念啊 D.S. 下      啦   啦啦啦 啦   啦啦啦 啦   啦啦啦

6  6 7 6 6 | 3·  3 4 3 | 2·  2 1 | 3·   3· | 3·   3· | 6·   6· ‖
啦 啦啦啦啦  啦啦啦 啦   啦啦  啦                         啦
```

17. 带你去旅行

（校长 演唱）

朱贺 词曲

$1=\flat B$ $\frac{4}{4}$

```
5 5  5 5 5 5  5 5  6 5 | 0 5  5 5  5 3  3 | 5 5  5 3 3  5 1  7 3 | 3 5  5 1  7  5 |
今天  妆令人特别 着迷     oh 我说 ba- by    出门 前换上 新的 心情   oh 我的 la- dy

6  7 1  1 5  0 | 5 3  3 1  1  0 1 | 4  3 4  4  5 | 2 — — — |
你  喜欢  有       小情   绪    像   晴 天 的  乌 云

5 5  5 5 5 5  6 5 | 5 5  5 5 5 5  6 5 | 0 5  5 5  5 1 | 7 1  1 7  7 5 1 |
头发 长见识 短的 惊奇  表情 丰富令人 着迷   你的 一切  我都 好奇想 秘密 安

6  7 1  1  6 | 5 3  3  2  1 | 4 4  5  4 3  2 | 2 — 0 1  1 2 |
全  带系   好   带你  去  旅  行穿 过  风和 雨        我 想要

$\dot{3} \dot{2}$  $\dot{3} \dot{2}$  $\dot{3} \dot{2}$  $\dot{3} \dot{1}$ | $\dot{2}$  —  0 $\dot{3}$ $\dot{3} \dot{2}$ | $\dot{1}$·  $\dot{1}$  $\dot{1} \dot{1}$  $\dot{1} \dot{2}$ | 7  —  0 $\dot{1}$  $\dot{1} 5$ |
§ 带你 去浪 漫的 土耳 其       然后一 起   去  东京 和巴 黎        其实我

6  7 $\dot{1}$  $\dot{2} \dot{2}$ | $\dot{1}$  5 3  3  5 5 | 4  $\dot{3} \dot{2}$  $\dot{2} \dot{1} \dot{1} \dot{2}$ | $\dot{2}$ — 0 $\dot{1}$  $\dot{1} \dot{2}$ |
特别 喜欢   迈 阿密   和 有 黑人的 洛杉矶         其实亲

$\dot{3} \dot{2}$  $\dot{3} \dot{2}$  $\dot{3} \dot{1}$  $\dot{2} 5$ | $\dot{2}$  — 0 $\dot{2}$  $\dot{3} \dot{2}$ | $\dot{2} \dot{1}$  $\dot{1} \dot{1}$  $\dot{1} \dot{1}$  $\dot{1}$ | $\dot{3}$ — 0 $\dot{1}$  $\dot{1} 5$ |
爱的 你不  必太 过惊 奇       一起去 繁华 的 上 海和北 京         还有云

6  7 $\dot{1}$  6 6 5 | 5  $\dot{3} \dot{2}$  $\dot{2} \dot{1} 1 5$ | 4  $\dot{3} \dot{1}$  $\dot{1} \dot{2}$  $\dot{1}$ | $\dot{1}$ — — — :||
南 的大理  保留 着回 忆 这样  才 有 意 义  Fine. 0 $\dot{1}$  $\dot{1} \dot{2}$ ||
                                                    我 想要 D.S.
```

18. 去年夏天

（王大毛 演唱）

家家 词曲

1= D 4/4

0 0 | 0 0 0 0 | 0 0 0 0 | 0 0 0 0 | 0 0 0·5 5616 |
　　　　　　　　　　　　　　　　　　　　　　　　　　　还有什么等

‖: 3·5 5616 2·5 5616 | 3 22 2 16 6 15 5616 | 1·5 5616 2·5 5616 | 3 22 2 12 2·5 5616 |
待 还有什么悲哀 这故事中的人不太 精彩　　夏去了又回 来 而人却已不在　它重复着我汹涌的　忍耐 今年兰花又

5 5323
我拿了总会

3·5 5616 2·5 5616 | 3 22 2 16 6 15 5616 | 1·5 5616 3·2 211 | 1 1·2 2·5 5323 |
开 开了它也会败 我想要一个人活得 精彩　有些人总会来 有些人在我心 中在徘徊　　　我拿了总会

5·5 5323 2·2 2167 | 1 5 52 3 3 5 | 6 5 53 2·2 2161 | 1 16 12 12 2·5 5323 |
还 你拿了就逃开 在失去中我慢慢 的变呆　　是 不同　步的未 来　　却把书包 中的日记更改 把虚伪的尘

5·5 5323 2·2 2167 | 1 5 55 5 56·3 66 | 6 5 51 2 2·2 2161 | 1116 12 12 2·5 5611 |
埃 也全部都掩盖 把每次心痛都当成活该　　把心慢　慢的释怀　　我相信总 有一天你会明白 我给你的爱

5 5323
我拿了总会 D.S.

1·5 5632 2·5 5612 | 21 5 5611 — | 0 0 0 0 | 0 0 0 0·1 |
我给你的爱　我给你的爱　我给你的爱　　　　　　　　　　　　　　　　　　　　　　　啊

211 111 1111 1 5 | 111 111 1111 2321 | 0555 5321 2211 2321 | 1 1·2 2 0555 |
疼不疼痛不痛这样一直被 动 幻想中我的梦总会过分 要命的囧 在过去每个时候我都会想象的念头　呜喔 别怕你

5321 2121 2221 2321 | 111 111 1111 1115 | 0555 5321 2221 2321 | 1 1·2 2·5 5616 :‖
就算我是你的小小狗也总会被打痛 意念中想不痛却总是被一次掏空 在去年夏天跟你说了一个小小要求　呜喔 还有什么等

(111 111)
答应了不放手

‖: 5 5 5 32 5 32 2 21 | 3 3 22 3 2 2 | 5 5 5 32 5 32 2 21 | 3 3 3 32 3 2 2 :‖ 1 — — — ‖
啦……　　　　啦……　　啦……　　　　啦……　　啦

Repeat & Fade Out.

19. 胡广生

（任素汐 演唱）

任素汐 词曲

1=D 4/4

6̲ 6̲ 1̲ 6̲ 2̲ 2̲ 7̲ | 1̲ 1̲ 6̲ 7̲ 3̲ 3̲ | 6̲ 6̲ 1̲ 6̲ 2̲ 5̲ 3̲ | 6̲ 6̲ 6̲ 5̲ 3̲2̲ 2·3̲ | 3̲ 5̲ 5̲ 1̲ 2·1̲ 2̲ |
一个 鸟的 黑团 团　　高高 哩 哑哑 哩　　两个 魂喘 着粗 气　　烟尘　四 起　　你 认得 我吗 跟我

3̲ 5̲ 5̲ 2̲ 1̲6̲6̲5̲ | 6̲ 1̲ 1̲ 3̲ 2̲ 3̲3̲ | 5̲ 6̲6̲ — — ‖: 6̲ 6̲ 1̲ 6̲ 2̲ 5̲ 3̲ | 1̲ 1̲ 6̲ 7̲ 3̲ 3̲ |
说那 么多 句　　你 要哩　尊严 我熟　悉　　　桥上 走的 哪一 句　我没 到你 别起 韵

6̲ 6̲ 1̲ 6̲ 2̲ 5̲ 3̲ | 6̲ 6̲ 6̲ 5̲ 3̲2̲ 2·3̲ | 3̲ 5̲ 1·3̲ 2·· | 2̲ 3̲ 5̲5̲ 5̲ 2̲5̲6̲6̲5̲ | 6̲ 1̲ 1̲ 3̲ 2̲ 3̲ 5̲ 5̲ |
你就 把头 转过 去　　莫给 我消 息　　我 欠你 啥子 嘛　我 啥子都 不欠 你的　你 问我 真哩 迈　真

6̲ — — — | 1̲ 6̲ 2̲ 2̲ | 3̲2̲ 2̲3̲6̲ — | 2̲ 2̲ 2̲ 1̲ 2̲2̲ 2̲ 5̲ | 3 — — — |
哩　　　　走　走 停 停　不如　定 定　　凄凄 切切 说声　谢 谢

5̲ 6̲ 5̲ 6̲ 2̲ 1̲ 2̲ | 3̲ 5̲ 5̲ 2̲ 1̲6̲ 6̲ | 1̲ 2̲ 3̲ 2̲ 2̲ 2̲ 3̲ 6̲ 6̲ — — :‖ 5̲ 6̲ 5̲ 6̲ 2̲ 1̲ 2̲ |
等　等　　不必 等 等　　等　等 别等 等　　　　　　　　　　　等　等

3̲ 5̲ 5̲ 2̲ 1̲6̲ 6̲ | 1̲ 2̲ 3̲ 2̲ 3̲3̲ | 5̲ 6̲6̲ — — | 5̲ 6̲ 5̲ 6̲ 2̲ 1̲ 2̲ | 3̲ 5̲ 5̲ 2̲ 1̲6̲6̲ |
不必 等 等　　等 等 别等 等　　　　　　　啊　啊 啊 啊　啊啊 啊

1̲ 2̲ 3̲ 2̲ 2̲ 3̲ | 6̲ — — — | 0 0 0 0 | 0 0 0 0 | 0 0 0 0 |
啊　啊 啊啊 啊

0 0 0 1̲ 1̲ | 3̲ 2̲ 2 — 3̲ 5̲ | 5̲ 5̲ 3̲ 2̲ 2 0 3̲ | 5 — — 6̲ | 6̲ 1 — — ‖
　　　下个 清明　我去 音书祭你　还听　　还 静

20. 我要你

(任素汐/老狼 演唱)

樊冲 词曲

1=C 4/4

(女)我要你在我身旁 我要你为我梳妆 这夜的风儿吹 吹得心痒 痒我的情郎 我在他乡 望着月亮 都怪这月色 撩人的疯狂 都怪这吉他 弹得太凄凉 哦我要唱着歌 默默把你想 我的情郎 你在何方 眼看天亮

(男)我要你在我身旁 我要你为我梳妆 这夜的风儿吹 吹得心痒 痒我的姑娘 我在他乡 望着月亮 都怪这月色 撩人的疯狂 都怪这吉他 弹得太凄凉 哦我要唱着歌 默默把你想 我的姑娘 你在何方 眼看天亮

都怪这夜色 撩人的疯狂 都怪这吉他 弹得太凄凉 哦我要唱着歌 默默把你想 我的情郎 你在何方 眼看天亮
都怪这夜色 撩人的疯狂 都怪这吉他 弹得太凄凉 哦我要唱着歌 默默把你想 我的姑娘 你在何方 眼看天亮

我要美丽的衣裳 为你对镜贴花黄 这夜色太紧张 时间太漫长 我的情郎 我在他乡 望着月亮
送你美丽的衣裳 看你对镜贴花黄 这夜色太紧张 时间太漫长 我的情郎 我在他乡 望着月亮

da da da di da di da
da da da di da di da

21. 小 半

（陈粒 演唱）

涂玲子 词
陈 粒 曲

$1=G$ $\frac{6}{8}$

‖: 5 2 3 5· | 3 7 i̇ i̇ 7 5 2 | 5 2 3 5· | 3 7 i̇ i̇ 7 5 2 | 3 6 1 5 6· | 3 5 6 6 6 5 3 |
不敢回看　　左顾右盼不自然的　暗自喜欢　　偷偷搭讪总没完地　坐立难安　　试探说晚安多
灯火阑珊　　我的心借了你的光　是明是暗　　笑自己情绪太泛滥　形只影单　　自嘲成习惯多

5 3 3 2 1 | 2· 　 2· | 5 2 3 5· | 3 7 i̇ i̇ 7 5 2 | 5 2 3 5· | 3 7 i̇ i̇ 7 5 2 |
空 泛 又 心 酸　　　　低头呢喃　　对你的偏爱太过于　明目张胆　　在原地打转的小丑
敏 感 又 难 缠

3 6 1 5 6· | 3 5 6 6 6 5 3 | 5 3 3 2 1 | 2· 2 1 | 3 3 3 | 3 6 6 3 |
伤心不断　　空空留遗憾多　难堪又为难　　释然慵懒尽欢时间风

5 6 5 6 6 5 3 | 4· 　 0 3 | 5 5 5 5 5 i̇ | 6 5 5 5 i̇ 2 | 2 7 7· | 0· 5 6 5 |
干后你与我再无关　　没　答案怎么办看　不惯我自我欺　瞒　　　　　纵容着

𝄋 i̇ 1̇ 2 7 i̇ 1̇ 2 7 | i̇ 1̇ 2 7 i̇ 1̇ 2 7 | 7 i̇ i̇ i̇ 7 i̇ 5 6 | 6· | 6 7 i̇ 6 | 3̇ 3 3 3 3̇ 3 3 | 3̇ 3 3 3 6 i̇ |
喜欢的 讨厌的 宠溺的 厌倦的　一个个慢慢黯淡　　纵容着　任性的 随意的 放肆的 轻易的

6 7 7 7 7 5 6 | 5· | 2 3 4 5 | i̇ 1̇ 2 7 i̇ 1̇ 2 7 | i̇ 1̇ 2 7 i̇ 1̇ 2 7 | 7 i̇ i̇ i̇ 7 i̇ 5 6 | 6· | 6 7 i̇ 6 |
将所有欢脱倾翻　不应该　太心软 不大胆 太死板 不果断　玩弄着肆无忌惮　　不应该

3̇ 3 3 3̇ 3 3 | 3̇ 3 3 3 6 i̇ | 6 7 7 7 7 6 5 | 5· | 0 5 3 | 3· 　 3· :‖ 0· 　 0· |
舍弃了 死心了 放手了 断念了　无可奈何不耐烦　　不　算　　　Fine.

0· 　 0· | 0· 　 5 6 5 | i̇ 1̇ 2 7 i̇ 1̇ 2 7 | i̇ 1̇ 2 7 i̇ 1̇ 2 7 | 7 i̇ i̇ i̇ 7 i̇ 5 6 | 6· | 6 7 i̇ 6 |
任由着　你躲闪 我追赶 你走散 我呼喊　是谁在泛泛而　谈　　任由着

3̇ 3 3 3̇ 3 3 | 3̇ 3 3 3 6 i̇ | 6 7 7 7 7 6 5 | 5· | 2 3 4 5 | i̇ 1̇ 2 7 i̇ 1̇ 2 7 | i̇ 1̇ 2 7 i̇ 1̇ 2 7 |
你来了 你笑了 你走了 不看我　与理所当然分　摊　　不明白　残存的 没用的 多余的 不必的

7 i̇ i̇ i̇ 7 i̇ 5 6 | 6· | 6 7 i̇ 6 | 3̇ 3 3 3̇ 3 3 | 3̇ 3 3 3 6 i̇ | 6 7 7 7 7 6 5 | 5· | 5 6 5 ‖
破烂也在手紧攥　　不明白　谁报然 谁无端　谁古板 谁极端　无辜不知所以然　　纵容着 D.S.

22. 奇妙能力歌

（陈粒 演唱）

陈粒 词曲

1=C 4/4

`0 6 1 6 | 1. 6 1 1 2 2 | 0 7 7 7 7 3 7 7 6 6 | 0 1 1 1 1 1 2 2 0 2 | 2 1 3 3 — 0 |`

我看过沙 漠 下暴雨　　看过大海亲吻鲨鱼　　看过黄昏追 逐黎明 没 看过你
我拒绝更好更 圆的月 亮　　拒绝未 知的疯狂　　拒绝声 色的张扬 不 拒绝你

`0 6 1 6 | 1. 6 1 1 2 2 | 0 7 7 7 7 3 7 1 6 6 | 0 6 1 6 1 6 1 1 2 0 2 | 2 1 1 1 — 0 |`

我知道美 丽 会老去　　生命之外还有生命　　我知道风里 有诗句 不 知道你
我变成荒 凉 的景象　　变成无所谓的模样　　变成透明 的高墙 没能 变成你

1.

`0 3 3 3 3 3 4 3 2 2 2 | 0 2 2 2 2 2 5 2 2 #1 1 | 0 3 3 3 3 4 3 2 2 0 2 | 2 1 3 3 — 0 |`

我听过荒芜变 成热闹　　听过尘埃掩 埋城堡　　听过天空拒 绝飞鸟 没 听过你
𝄋 我听过空境 的回音　　雨水浇绿 孤山岭　　听过被诅咒的秘密 没 听过你

`0 3 3 3 3 3 4 3 2 2 2 | 0 2 2 2 2 2 5 2 2 #1 1 | 0 3 3 3 3 3 4 3 2 2 0 2 | 2 1 1 1 — 0 |`

我明白眼 前都 是气泡　　安静的才是 苦口良药　　明白什么才让我骄傲 不 明白你
我抓住散落 的欲望　　缱绻的馥郁 让我紧张　　我抓住世 间的假象 没 抓住你

2.

`0 0 0 0 | 0 0 0 0 | 0 0 0 0 | 0 0 0 0 ‖` D.S.

`0 3 3 3 3 3 6 3 2 2 2 | 0 2 2 2 2 5 2 2 #1 1 | 0 3 3 3 3 3 4 3 2 2 0 2 | 2 1 5 5 — 3 |`

我包容六月清 泉结冰　　包容不 老的生命　　包容世界 的迟疑 没 包容你

`0 3 3 3 3 3 6 6 7 5 5 | 0 5 5 5 2 3 4 4 5 3 3 | 0 3 3 3 3 3 4 3 2 2 2 5 2 | 2 1 1 1 — 0 |`

我忘了置身濒 绝孤岛　　忘了眼泪不过失效药　　忘了百年 无声口号 没能忘记你

`0 6 1 6 1 6 1 6 1 1 2 2 | 0 7 7 7. 3 7 1 6 6 | 0 1 1 1 1 1 1 2 2 2 | 2 1 1 1 — 0 ‖`

我想要更好更圆 的月亮　　想要未 知 的疯狂　　想要 声色 的张扬 我 想要你

23. 少年锦时

（赵雷 演唱）

赵雷 词曲

1=D 4/4

0 1 1 1 1 1 6 | 2 - - - | 0 2 2 2 2 1 1 6 | 1 - - - | 0 5 6 1 3 2 1 6 | 2 - - - | 0 2 2 2 2 1 6 2 |
又回到春末的五月　　凌晨的集市人不多　　小孩在门前唱着歌　　阳光它照暖了溪

1 - - - ‖: 0 1 1 6 1 6 1 2 | 2 - - - | 0 2 2 3 6 5 6 2 | 3 - - - |
河　　柳絮乘着大风吹　　树影下的人想睡
　　　钟声敲响了日落　　柏油路跃过山坡

0 5 5 5 5 3 2 1 | 2 - 2 6 2 1 6 2 | 0 2 2 3 3 6 2 | 1 - - - | 0 1 1 1 1 1 6 5 |
沉默的人从此刻开　始快乐起来　脱掉寒冬的傀儡　　　　我 犹豫的白衬
一 直通向北方的　是我们想象　长大后也未曾经过　　　爬 满青藤的房

6 - - - | 0 6 6 7 1 7 6 5 | 3 3 2 1 2 3 3 3 | 6 5 3 1 | 2 - 6 5 3 1 |
衫　　青春口袋里面的　第一支香烟　情窦初开的我
子　　屋檐下的邻居在　黄昏中飞驰　秋天的时候　柿子树一

2 2 5 6 5 6 2 | 2 3 3 - - - | 0 1 1 1 2 1 5 6 | 6 - - - | 0 6 6 6 6 5 5 3 |
　从不敢和你　说　　仅有辆进城的公　车　　还没有咖啡馆和
熟　够我们吃很　久　　收音机靠坐在床　头　　贪玩的少年抱着

　　　　　　　　　　　　　　　　　　　　　　　　　　　　　　　　　1.
5 5 3 2 5 3 | 3 - 6 5 3 1 | 2. 5 6 5 3 5 3 2 2 | 2 1 6 1 | 1 - - - |
奢　侈品商　店　　晴朗蓝天下　　昂头的笑　脸　爱很简单
漫　画书不　放手　　陪我入睡的　是月亮的忧　愁　和装满幻

(0 2 3 5 6 5 3 1 | 2 - - - | 0 6 6 6 5 6 5 1 2 | 3 - - - | 0 1 1 6 5 3 2 3 |

　　　　　　　　　　　　　　　　　　　　　　　　　　　2.
3 2 1 2 3 5 3 | 2 - 2 1 2 3 2 3 | 2 1 1 - -) :‖ 3 2 1 6 6 1 | 1 0 5 5 3 3 3 2 |
　　　　　　　　　　　　　　　　　　　　　　　梦的枕　头　　沾满口水的枕

3 - - - | 0 0 5 3 2 3 2 | 3 2 2 - 0 | 0 0 1 2 1 2 3 | 2 - - - ‖
头　　　wo　　　　　　　　wo　　　　　　　D.S.

1 - - - | 0 0 2 1 6 1 | 1 - - - | 0 0 2 1 6 1 | 1 - - - |
　　　　　爱很简单　　　　　爱很简单

0 0 2 1 6 1 | 1 - - - | 0 0 2 1 6 1 | 1 - - - | 0 0 0 0 ‖
　爱很简单　　　　　爱很简单

24. 成 都

（赵雷 演唱）

赵雷 词曲

$1=\flat E$ $\frac{6}{8}$

（这是一首简谱歌曲，无法完整转录五线谱数字内容，以下为歌词部分）

让我掉下眼泪的　不止昨晚的酒
让我依依不舍的　不止你的温柔
余路还要走多久　你攥着我的手
让我感到为难的　是挣扎的自由

分别总是在九月　回忆是思念的愁
深秋嫩绿的垂柳　亲吻着我额头
在那座阴雨的小城里　我从未忘记你
成都　带不走的只有你

和我在成都的街头走一走　哦哦
直到所有的灯都熄灭了也不停留
你会挽着我的衣袖　我会把手揣进裤兜
走到玉林路的尽头　走过小酒馆的门口

和

25. 说散就散

（袁娅维 演唱）

张楚翘 词
伍乐城 曲

1=E 4/4

0 1 7 1. 7 1 7 1 7 1 3 | 3. 4 4 — 0 | 0 7 6 7. 6 7 6 7 6 7 2 | 2 5 5 — 0 |
抱一抱 就当作从没有在一 起　　　　好不好 要解释都已经来 不及
抱一抱 再好好觉悟不能长 久　　　　好不好 有亏欠我们都别　2 3 3 2 1 7 —
　　　　　　　　　　　　　　　　　　　　　　　　　　　　　追究

0 1 7 1. 7 1 7 1 7 1 3 | 3. 4 4 | 0. 6 4 3 1 | 2 2. 3 3 7. 1 | 6 — 0 6. 7 |
算了吧 我付出过什么没 关系　　我忽略自己　就因为 遇见你　没办
算了吧 我付出再多都不 足够　　我终于得救　我不想 再献丑　没办

7 6. #5 7 7. 1 | 1 6. 1 3 2 1 6 1 3 | 2 — 0 3. 4 | 3. 2 2 1 1 2 3. 3. 5 |
法 好可怕 那个我 不 像话 一直奋不顾身　　　　是我太傻 说不上爱别说
法 不好吗 大家都 不 留下 一直勉强相处　　　　总会累垮

6 6. 2 3 1 6 3 | 3 3 1 1 2 3. 3. 5 | 6 6. 3 3 7 1 1 | 1 1 1 1 2 3. 3. 5 |
谎 就一点 喜欢　　说不上恨别纠 缠　　别装作 感叹　　就当作我太麻

　　　　　　　　　　　　　　　　　　　　　　　　　　　　　|1.
6 6 6 6 6 6 6 7 7 7 7 7 7 6 | 5 5. 3 6 3 2. 1 | 1 6. 6 6 1 2 1 2 1 2 3 | 1 — 0 0 :‖
烦不停让自己受伤 我告诉我自己　　感情就是这 样　　怎么一不小心 太疯 狂

|2.
1 — 0 0 | 0 1 6 1. 5 6. 5 4 | 0 7 6 7. 4 3 4 2 3. 4 | 5 — — 2 3 |
狂　　　　别后悔就算错过　　在以后你少不免想起我　　　　还算

2 1 1 0 0 3 | 1 6 1 6 1 6 1 1 6 6. 3 | 5 3 5 3 5. 3 5 6 6 | 6 0 1 1 2 3. 3. 5 |
不错　　当我不在你会不会 难过　你够不够我这样 洒脱　　说不上爱别说

6 6. 3 3 1 6 3 | 3 3 1 1 2 3. 3. 5 | 6 6. 3 3 7 1 1 | 1 1 1 1. 2 3 1 1 1 1. 6 |
谎 就一点 喜欢　　说不上恨别纠 缠　　别装作 感叹　　将一切都体谅将一切都原

5 4 4 4 4. 3 4 4 4 4 4. 3 | 5 5 5 5 5 7 7 6. 3 2 | 1 6 6 6 1 2 1 2 1 2 3 | 3 — 0 3 2 |
谅我尝试找 答 案而答案很 简 单简单得很遗 憾 因为 成长　我们逼不得已要习 惯　　因为

1 6 6 6 1 2 1 2. 1 | 2 — 0 3 | 1 — — — | 0 0 0 0 ‖
成长 我们忽尔 间说散　　就　散

26. 不仅仅是喜欢

(虎二 演唱)

萧全 词曲

1=G 4/4

我不知道该怎么说　　心里面在想些什么　　我也
很讨厌这结果　hey baby 这都怪我　　不在

乎别人怎么看　　像我这种主动的人啊　越过
想你只是习惯　　不满足每天的晚安　　我要你

暧昧需要多勇敢　难免会左右为难　　　你知道我对
留恋我在你身旁　爱我像我爱你一样

你不仅仅是喜欢　　你眼中却没有我想要的答案　这样若即
若离让我很抓狂　no ka jima 　你知道我对

你不仅仅是喜欢　　想要和你去很远的地方　看阳光在
路上洒下了浪漫　当做我对你表白吧

不在　　哦　　你知道我对

27. 陷阱

（王北车 演唱）

石锦秋 词曲

1=C 4/4

0 53 5 5· 34 | 5 1 75 5 — | 0 53 5 5· 34 | 5 1 71 1 — |
一封信 两年 都没 动笔　　三个字 过了 几个 四季

0 5 3 21 2 55 5 | 0· 3 53 55 21 1 | 0 6 1 6 1 6 2 | 3 2 65 5 5 — |
你是有多想逃避　　来不及问 问你　　我 已经 错过 相 爱的 日期

‖: 0 53 5 5· 34 | 5 1 75 5 — | 0· 3 53 55 5 0334 | 5 1 71 1 — |
那天你 消失 在人 海里　　你 的背影 沉默的 让人 恐惧

0· 5 3 21 2 55 5 | 0· 3 5535 5 21 1 | 0 1 6 1 6 1 2 | 3 4 322 2 5 43· |
你说的那些问题　　我回答得很 坚 定　　偏偏 那个 时候 我最 想你 我不曾

2 1 1 1· 1 7· 1 27 | 5 — — 1 2 1 2 | 3 4 44 4· 3 4 3 4 | 3 3 43 25 43· |
爱过你 我自 己骗自 己　　　　已经给你写了信 又 被我丢进 海 里我 不曾

2 1 1 1· 1 7· 1 27 | 3 — — 1 2 1 2 | 3 4 3 3 21 0 1 2 | 3 4 3 3 1 7 1 2 1 |
爱过你 我自 己骗自 己　　　　明明觉得自己很 冷静　　却还 掉入我 自己 的陷

1.
1 — — — | 0 0 0 0 | 0 0 0 0 | 0 0 0 0 :‖
阱　　　　　　　　　　　　　　　　　　　　　　　　　　　　Fine.

2.
1 — — — | 0 6 1 6 1 2 2 | 5 6 71 1 — | 0· 6 1 1 6 1 23 2 |
阱　　　一个人 的夜里 想的 太多　　离开我你的生 活

3 4 322 2 — | 0 0 0 5 43· | 2 1 1 1· 1 7· 1 27 | 5 — — 1 2 1 2 |
不再 寂 寞　　　　　　我 不曾 爱过你 我自 己骗自 己　　　　已经给你

3 4 44 4· 3 4 3 4 | 3 3 43 25 43· | 2 1 1 1 — — | 0 0 0 5 43· ‖
写了信 又 被我丢进 海 里我 不曾 爱过你　　　　　　　　　　　　我 不曾 D.S.

28. 往后余生

（马良 演唱）

马良 词曲

1=D 4/4

```
0.5 33 321 71̇5̇|5̇ — 0 0 | 0.5 3332175 | 3 — 0 0 |
在 没风的地方 找太阳           在 你冷的地方 做暖 阳

0 3212̇ 2̇ — | 1566̇71 1 — | 0.6321̇ 2̇2̇ 2121|1 — 01 35 |
人事纷纷      你总太 天真      往后的余生  我只要你    往 后余

6 — 01̇ 75|3 — 0353|1 — 0217̇ 1̇|6̇ 06̇ 13|
生    风雪是 你  平 淡是 你   清贫也是 你   荣 华是

6 — 071̇ 2̇17̇|75.  5 — 543 4 — 3. 71̇ 1 — —|
你   心底温柔是 你    目光所 致    也 是你

(1  3  7̇  3 | 2  323 — | 3  53 2. 1|1 — 0 0 )
```

```
0.5 33 321 71̇5̇|5̇ — 0 0 | 0.5 333 222 235|3 — 0 0 |
想 带你去看晴 空万里           想 大声告诉你我为你着 迷

0 35 32. 2  01|123 3233 — | 0.6321̇ 2̇2̇ 2121|1 — 01 35 |
往事匆匆   你 总是会 感动     往后的余生  我只要你    往 后余

6 — 01̇ 75|3 — 0353|1 — 0217̇ 1̇|6̇ 06̇ 13|
生    冬雪是 你  春 华是 你   夏雨也是 你   秋 黄是
𝄋生    风雪是 你  平 淡是 你   清贫也是 你   荣 华是

6 — 071̇ 2̇17̇|75.  5 — 543 4 — 3. 71̇ 1 — —‖
你   四季冷暖是 你    目光所 致    也 是你          01 35
你   心底温柔是 你    目光所 致    也 是你          往 后余 D.S.

1  3  7̇  3 | 7̇  323 — | 3  53 2. 1|1 — 0 0 ‖
哦哦哦 哦哦 哦哦哦     哦 哦哦哦 是你
```